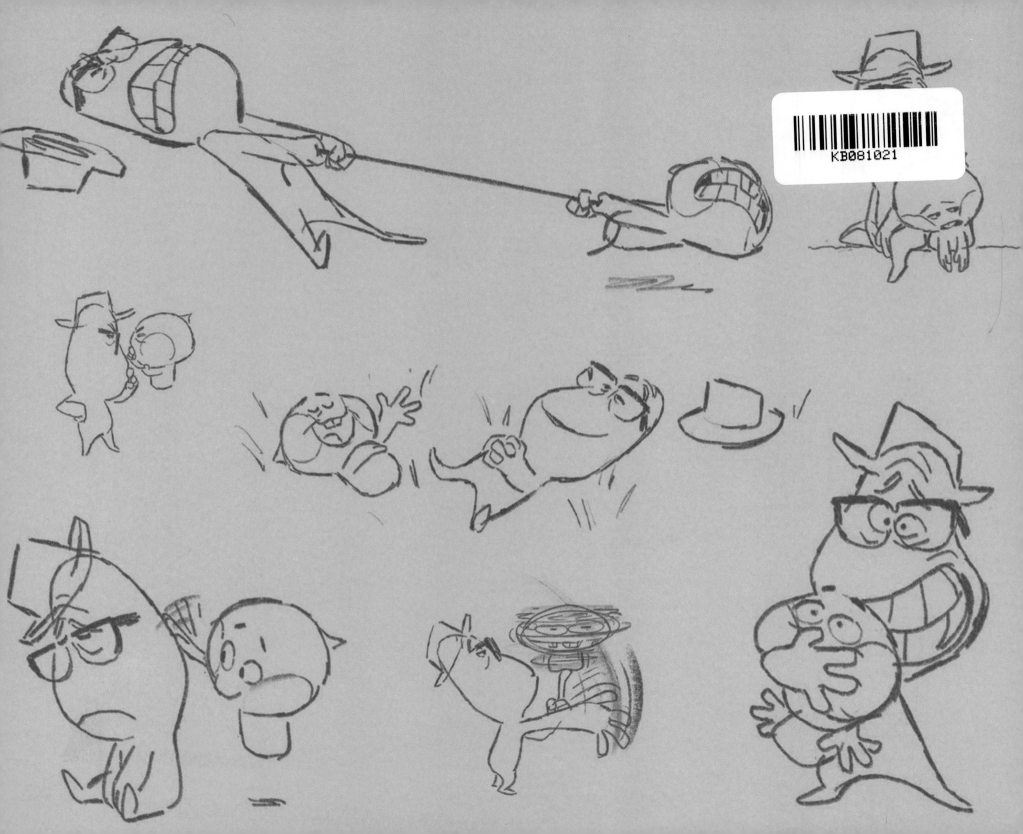

THE ART OF

글 **티나 페이**

소개 **피트 닥터, 캠프 파워스**

THE ART OF

Disney · PIXAR

소울

THE ART OF 소울

1판 1쇄 펴냄 2020년 12월 24일

여는 글 티나 페이 **소개** 피트 닥터 & 캠프 파워스
번역 이현숙 **펴낸이** 하진석 **펴낸곳** ART NOUVEAU **주소** 서울시 마포구 독막로3길 51
전화 02-518-3919 **팩스** 0505-318-3919 **이메일** book@charmdol.com
신고번호 제2016-000164호 **신고일자** 2016년 6월 7일

ISBN 979-11-91212-04-4 03600

디자인 **존 글릭**

로고 조시 홀츠클로 - 디지털
표지 에르네스토 네메시오 - 디지털
면지 토니 푸슬 - 디지털
2-3 페이지 카일 맥노튼 - 디지털
이 페이지 랠프 에글스턴 - 디지털

목차

여는 글

티나 페이

〈소울〉의 미완성 버전을 컴퓨터로 볼 생각에 책상에 앉으면서 나는 7살 난 딸 페넬로프를 불렀다. 어린 딸의 관심을 끌 수 있을지 궁금해서였다. 재즈 뮤지션으로서 보잘 것 없는 경력이 도무지 성에 차지 않는 한 중년 남자가 지구에서 꿈을 이루겠다며 저 머나먼 아스트랄계에서 또다시 지구로 돌아오는 힘겨운 여정을 다룬 이야기라고 했었지? 개인의 성격과 삶의 목적에 대한 실속 없이 거창하기만 한 계획이라고?

그러나 픽사는 역시 누가 뭐래도 픽사였다. 우리 딸은 완전히 몰입했다. 피트 닥터는 경험을 통해 알고 있는 거다. 아이들은 이런 엉뚱한 생각에 거리낌이 없고, 좋은 이야기는 늘 누구에게나 통한다는 것을.

첫째 딸 앨리스가 4살이었을 때, 〈업〉을 보여주었던 기억이 난다. 영화가 시작하고 난 뒤 인상적인 첫 십 분이 지났을 무렵, 아이가 내게 몸을 돌리고 속삭였다. "엄마, 저게 내 마음을 슬프게 했어." 내가 말했다. "응, 저 부분이 슬펐지." 딸아이가 놀란 듯 재차 말했다. "아니, 엄마, 저게 내 마음을 슬프게 만들었다고." 영화가 사람들을 웃고 울게 만들 수 있다는 것이 그 당시 우리 딸에게는 무척이나 새롭고 신선한 경험이었던 게 틀림없다. 〈업〉이 지금까지도 딸이 가장 좋아하는 영화로 남아 있는 걸 보면 말이다.

그래서 나는 〈소울〉에서 누구나 공감할 수 있는 조 가드너의 이야기를 들려줄 기회를 냉큼 잡았다.

조 가드너는 자신이 바라던 삶을 살고 있지 않다. 흥미라곤 눈곱만큼도 없는 중학생들에게 음악을 가르치다니 정말이지 말도 안 되는 일이다. 그는 자신이 위대한 재즈 피아니스트가 될 운명임을 마음속 깊이 알고 있다. 옛 제자가 그에게 (허구의) 재즈 아이콘인 도로테아 윌리엄스와 함께 무대에 오를 기회를 안겨주었을 때, 조는 마침내 진짜 삶이 자신을 기다리고 있을 것이라는 기대에 부풀어 오른다. 바로 그때, 스포일러 경고, 그는 죽는다.

그렇지만 조는 머나먼 저세상에 가고 싶지 않았다. 너무 이르다! 그는 악착같이 대열의 뒤쪽으로 움직여서, 머나먼 저세상으로 향하는 문이 아닌, 바로 그 옆문으로 빠져나간다. 그리고 자신이 일종의 천상의 컨벤션 센터에 와 있음을 깨닫게 된다. 또 어쩌다가 매우 중요한 영혼으로 오해받은 조는 새로운 영혼의 멘토가 되는데, 다름 아닌 소울 22이다. 멘토들은 지구에서 훌륭하고 중요한 일을 할 새로운 영혼들을 가르쳐서 준비시키는 역할을 담당하고 있다. 하지만 지금 여기에는 두 가지 문제가 있다. 첫째, 그는 진짜 멘토가 아니다. 둘째, 이 작은 영혼은 지구로 가고 싶어 하지 않는다. 22는 지구에서의 삶에 대해 익히 들어 잘 알고 있었다. 그녀에게는 모든 게 따분하고, 무섭고, 고통스럽게 들릴 뿐이다. 두 사람은 일을 꾸민다. 서로 합심하여 22의 지구 통행증을 받아내게 되면 그녀는 두말없이 조에게 넘기기로 한다. 그럼 그는 살아 있는 모습으로 지구에 돌아갈 수 있을 테고, 22 역시 생을 건너뛸 수 있게 된다. 그러나 대개 그렇듯이 그들의 계획도 엉망이 되고 만다. 그리고 우리는 이제 육신을 떠난 그 친구들과 함께 본격적인 버디 코미디 어드벤처에 합류하게 되는 것이다.

〈소울〉에는 특별한 것들이 많다. 이 영화의 사후 세계관이 힌두교와 형이상학에 있다면, 희극적 뿌리는 코미디 영화 〈천국의 사도Heaven Can Wait〉와 〈두 영혼의 남자All of Me〉에서 찾을 수 있을 것이다.

이 장편 애니메이션의 아트는 야심 차고 사랑스럽다. 〈소울〉은 냄새나고 시끄럽고 다채로우며 역겹고 짜릿한 피자랫(Pizza Rat: 꿈을 이루기 위해 매일 같이 경쟁하고 싸우며 살아가는 뉴욕 시민의 삶을 비유하는 말)들로 가득한, 그야말로 지구상에서 가장 진짜 같은 곳에서 태어나기 전 세상, 아스트랄계, 그리고 머나먼 저세상과 같은 천상의 세계로 우리를 데리고 간다.

트렌트 레즈너와 애티커스 로스의 음악은 두 세계 사이를 넘나드는 조의 여정에 대한 신비로움과 긴장감을 완벽하게 담아냈다.

위대한 존 바티스트가 연주한 조의 멋진 피아노 공연은, 마치 재즈처럼, 삶이 즉흥적인 아름다움이라는 것을 새삼 일깨워준다. 덜컥 우리의 가슴속을 파고들어 마음을 꽉 채워주는 것은 어느 순간 그럴듯한 선율로 바뀐 예상 밖의 리프(Riff: 재즈나 대중음악에서 반복되는)로 가득한 '틀린' 음들이다.

〈소울〉은 그저 보여주는 데 그치지 않는다. 진심으로 여러분에게 깊은 울림을 줄 것이다.

스티브 필처 - 디지털

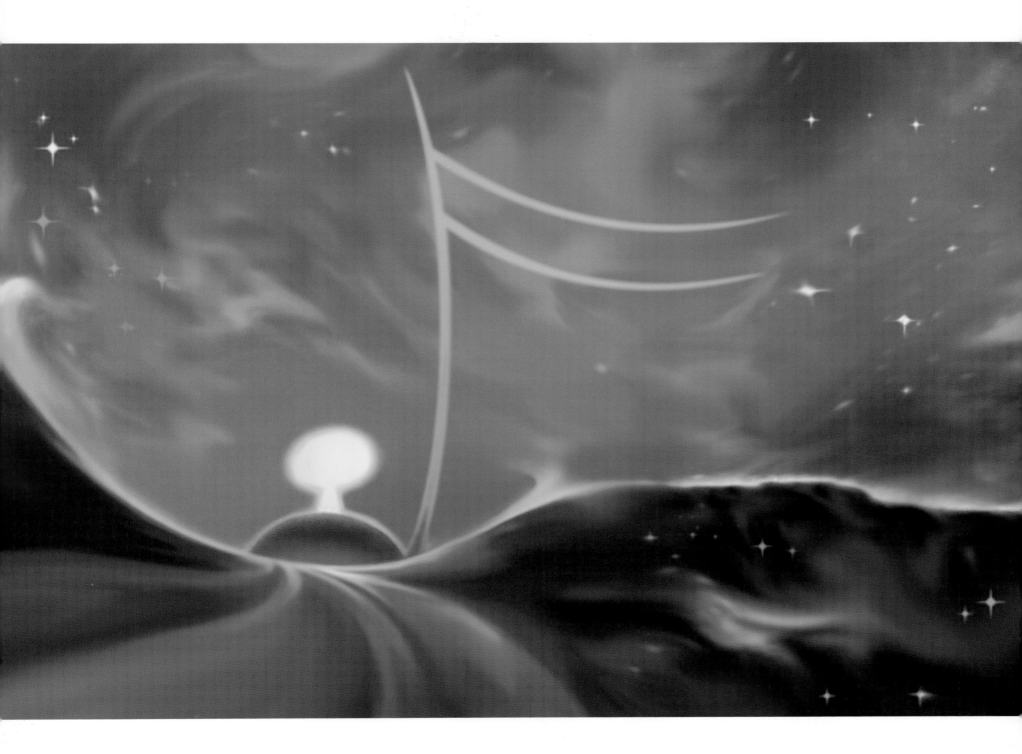

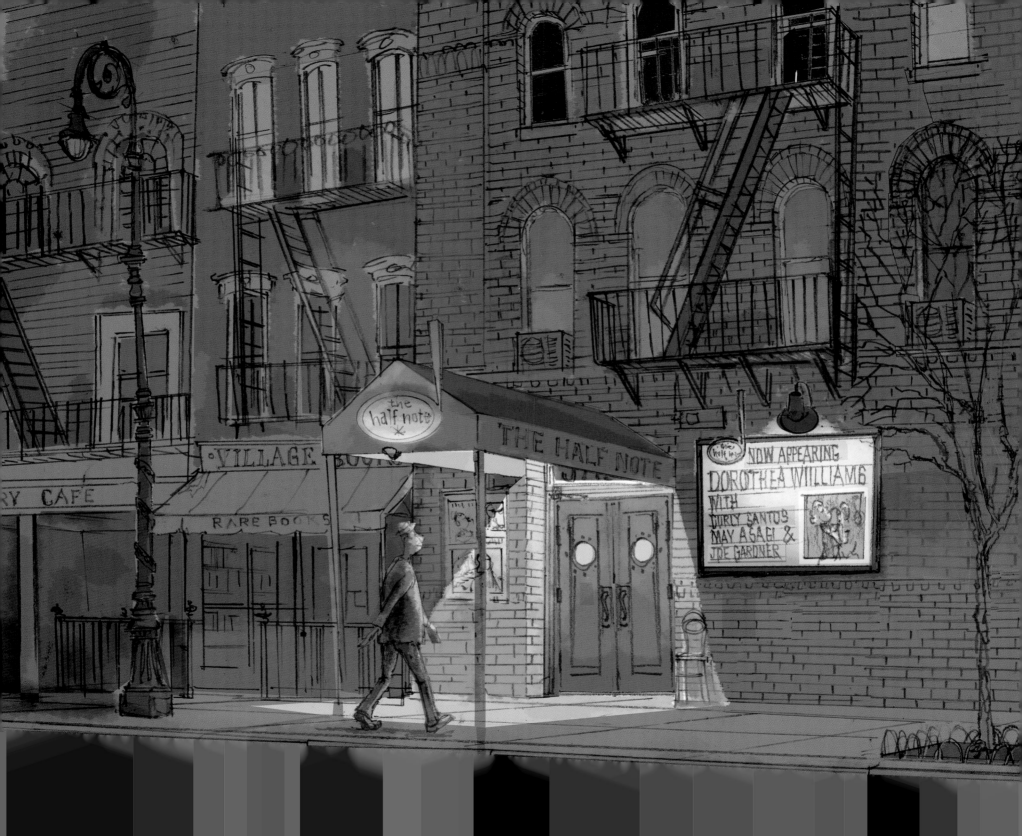

소개

피트 닥터, 감독

픽사에서 애니메이션을 감독하면서 나는 늘 직원들의 성가신 질문에 시달린다. "저희가 뭘 해드릴까요?" "어떤 자료가 필요하세요?" "어떻게 하면 감독님의 비전을 스크린에 옮길 수 있을까요?"

하지만 이번 영화에서만큼은 시도 때도 없이 물어본 유일한 사람이 바로 나였다. 영혼은 어떻게 생겼을까? 그들은 무엇으로 만들어졌을까? 그 존재들은 어디에서 왔을까?

〈카〉나 〈토이스토리〉같은 영화를 만들 때 우리는 조사와 연구를 통해 해답을 찾아나갔다. 이번에도 마찬가지로 영혼이 어떻게 생겼는지 알아내기 위해서 여러 종교 전문가들과 이야기를 나누었고, 또 때로는 철학 논문도 읽어보았다. 우리가 발견한 가장 보편적인 단어들은 영혼을 묘사하는 데 사용되었다. 예를 들면, 수증기 같이 희뿌옇다거나, 무형의, 비물질적인, 공기처럼 가벼운, 호흡, 공기 등이다. 이것만으로는 부족하다.

가령, 영혼은 어디로부터 오는 것일까? 이 질문에 대한 대답은 그 어디에서도 찾아볼 수가 없었다. 나는 생각에 잠긴 채 아티스트들에게 이렇게 말했다. "지금까지 우리가 한 번도 본 적 없는 모습이어야 하지만, 직감적으로 바로 구별할 수 있는 것이면 좋겠어요. 비록 지금은 다 잊었더라도 우리가 태어나기 전에는 모두 다 그곳에 있었을 테니까."

지금쯤 내가 우리 아티스트들을 고생시킬 요량으로 이런 발상을 떠올렸다고 생각한다면 반은 맞고 반은 아닌 걸로 하자. 어쨌거나, 아티스트들이 늘 창의적인 것에 목말라한다는 건 아는 사람들은 다 아는 얘기 아닌가. "매번 똑같은 걸 디자인하고 싶진 않아요." 그들은 말한다. "우리는 뭔가 새로운 것을 원한다고요!" 적어도 내가 이 글을 쓰면서 그들의 대화를 옮길 때는 틀림없이 그렇게 말했으니까.

영화 속에서 영혼의 세계가 차지하는 비중은 절반 정도이다. 그 나머지는 인간 캐릭터들로 채워진다. 픽사에서 제작된 거의 모든 영화들을 통해 이미 수없이 많은 사람들을 디자인해봤기 때문에, 우리 제작팀은 이번 작품에서는 좀 더 독특하고 차별화된 캐릭터를 원했다. 〈소울〉의 아티스트와 디자이너들은 적절한 선을 지키면서 스타일의 균형을 맞추기 위해 공을 들였다. 이 방면으로 아프리카계 미국인들의 미술과 즉흥적인 음악에 영감을 받은 것은 크나큰 행운이 아닐 수 없다.

그럼에도, 나는 우리가 지나치게 많은 것을 요구했던 것은 아닌지 의문이 들 때가 종종 있었다. 다행히도 우리의 아티스트들은 힘든 과제를 잘 해결해나갔고, 아름다운 영혼들과 천상의 비현실적인 분위기에도 여전히 즐거운 세계를 만들어냈다.

이 외에도 이 책에서 여러분은 픽사의 재능 있는 아티스트들이 제작한 여러 점의 데생과 그림, 조각 등의 작업을 볼 수 있다.

할리 제섭 - 디지털

소개

켐프 파워스, 작가, 공동연출

〈소울〉에서 조 가드너가 떠나는 감성적인 여정은 살면서 누구든 한 번은 경험하게 될 여정이다. 영화의 가장 중요한 질문들 역시 어느 날 우리가 스스로에게 한번쯤은 물어봤음 직한 것들이다. 어떻게 하면 내 삶에서 만족을 찾을 수 있을까? 어떻게 나의 원대한 꿈과 보잘것없는 현실 사이에서 조화를 이룰 수 있을까? 이 지구상에서 내 삶의 목적은 무엇인가? 심각하고 두려운 질문들이다. 그렇지만 나는 가족 영화에서 그런 묵직한 질문들에 솔직하게 직면하기로 한 제작팀의 일원이 된 것만으로도 무엇보다 큰 기쁨을 느꼈다.

나는 오랫동안 픽사를 거장다운 스토리텔링의 본고장으로 여겼다. 〈업〉, 〈몬스터 주식회사〉, 〈월-E〉, 그리고 〈인사이드 아웃〉과 같은 영화를 보고 나서 한껏 감정이 고무되어 극장을 나서던 때가 기억난다. 커다란 화면을 가득 수놓은 경이로운 이야기에 감동을 받은 것은 물론, 내 글에 인간의 더 깊숙한 감정을 끌어올려야 한다는 깨달음을 얻게 해주었다.

그렇기에 피트 닥터와 다나 머레이가 〈소울〉 크리에이티브 팀에 합류해달라는 제안을 했을 때, 픽사와 애니메이션은 처음이었지만, 그동안 극작가나 시나리오 작가, 또는 기자로서 내가 걸어온 경력이 바로 이 여정을 위한 준비 과정이었던 것만 같았다. 물론, 픽사만의 독특한 비주얼 스토리텔링에 오롯이 준비가 되어 있던 건 아니었기에 그 고유함은 〈소울〉을 만드는 데 내게 상당한 도전이 되기도 했다.

영화 속 극명하게 대비되는 두 세계에 생명력을 불어넣기 위해 우리 모두에게는 창의적인 상상력과 문제 해결에 필요한 엄청난 에너지가 요구되었다. 뉴욕시의 정신없고 다채로운 거리를 표현하기 위한 영감의 원천에는 나의 개인적인 경험을 끌어왔다. 나는 브루클린에서 자란 덕분에, 대도시의 혼돈 속에서 발견한 꿀 같은 평화가 어떤 것인지 잘 안다. 이를테면 끈적끈적한 여름날 고독한 버스커가 집으로 향하는 답답한 지하철 안에 가져다주는 작지만 아름답고 우아한 순간 같은 것들 말이다. 픽사의 아티스트들이 이러한 (그리고 더 많은) 순간들을 설명하기 위해 놓치지 않았던 세심함은 이 책의 페이지를 넘기는 동안 더욱더 분명해질 것이다. 앞서 언급한 〈몬스터 주식회사〉를 처음 본 순간부터 내 눈에는 그런 세심함이 극명하게 보였다. 극장에서 픽사가 선물한 감동의 순간들 중 하나는 설리의 털이 눈보라가 몰아치는 바람에 움직일 때였다. 그 순간 나는 경외감에 눈을 떼지 못했다. 결코 가능할 것만 같지 않았던 방식으로 캐릭터에 불어넣은 비주얼의 생명력. 옆집 이발관에서 깎고 다듬은 것마냥 날카롭고 세심하게 표현된 검은 머리칼의 감촉과 색감을 볼 때의 그 느낌은 수년이 지난 지금까지도 여전히 생생하다.

그러나 이 영화에서 뉴욕시는 그 놀라운 비주얼의 시작에 불과하다. 영혼들을 지구로 안내하는 다채로운 유 세미나와, 영혼을 머나먼 저세상으로 보내는 편안한 (혹은 보는 관점에 따라 무서운) 길이 존재하는 태어나기 전 세상의 소울 월드는 어떤가? 지구의 모든 정신 에너지가 꿈결 같은 장엄한 광경 속에서 모습을 드러내는 천상의 장소 아스트랄계는 또 어떻고! 길 잃은 영혼들과 '무아지경'의 초월을 경험하는 사람들, 그리고 이따금씩 비행선을 타고 돌아다니는 신비로운 자들도 잔뜩 등장할 것이다. 이 모든 것은 우리의 모든 상상력을 최대한 펼쳐본 세계들이다.

그러나 우리 자신을 마지막 한계까지 밀어붙이는 일은 픽사의 스토리텔러들에게는 일상다반사이다. 나는 바로 그 스토리텔링의 한 여정을 그들과 함께 계속할 수 있었다는 점이 무척 자랑스럽다.

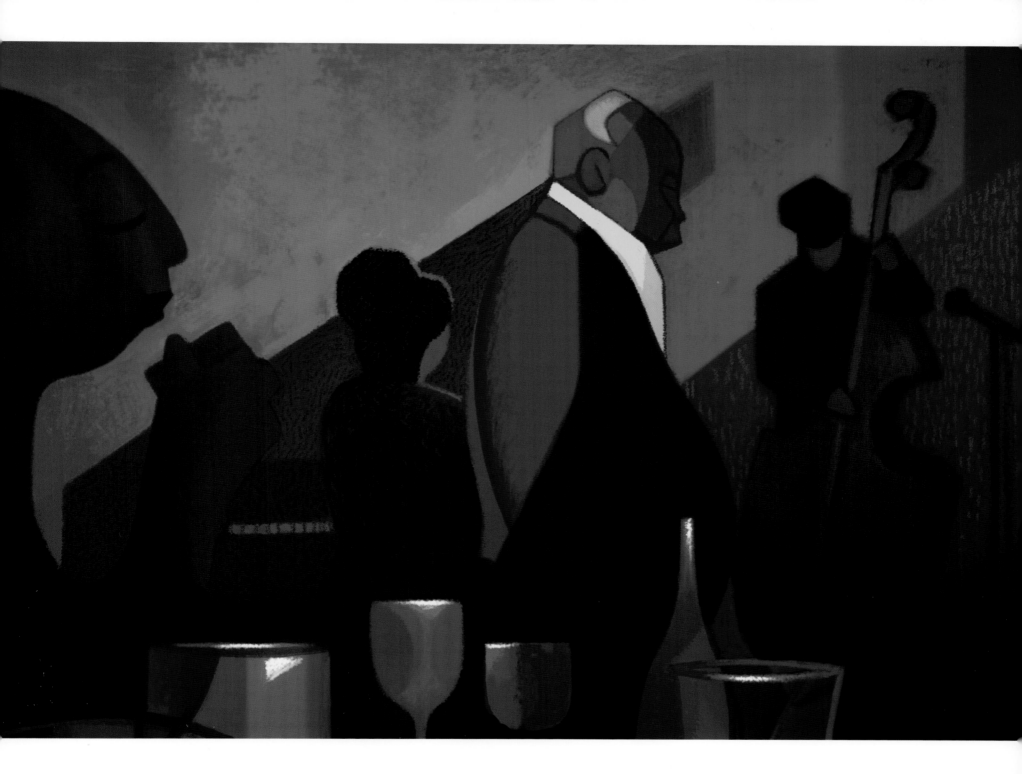

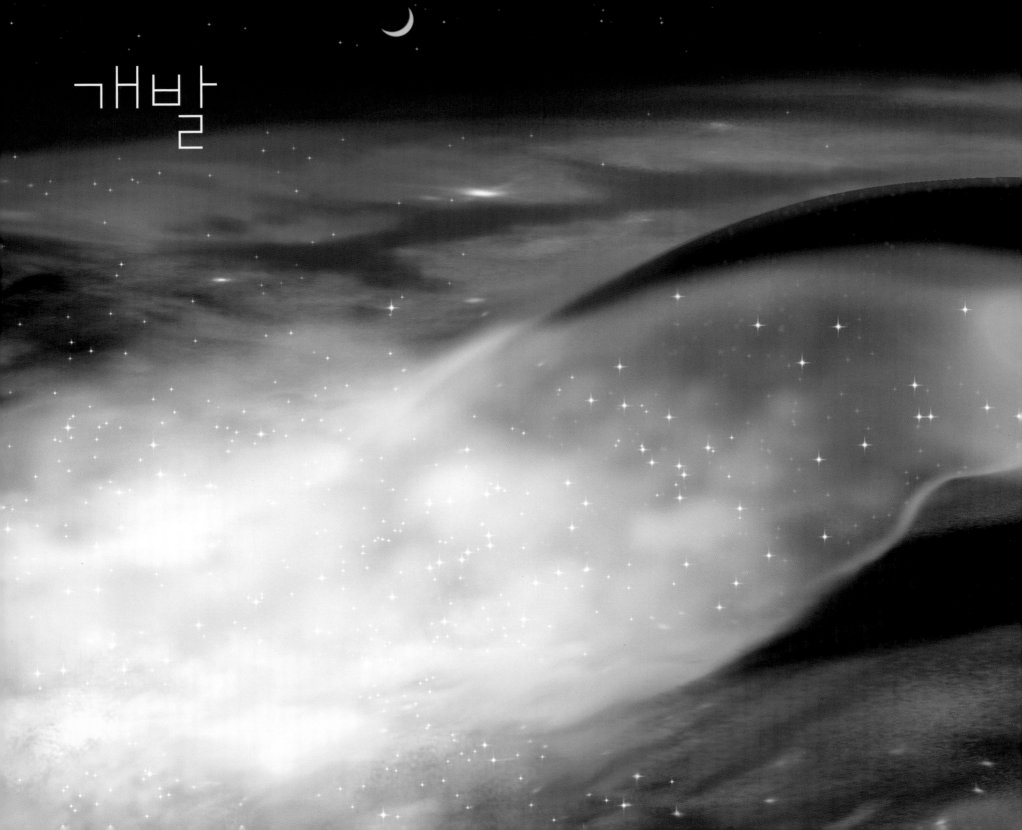

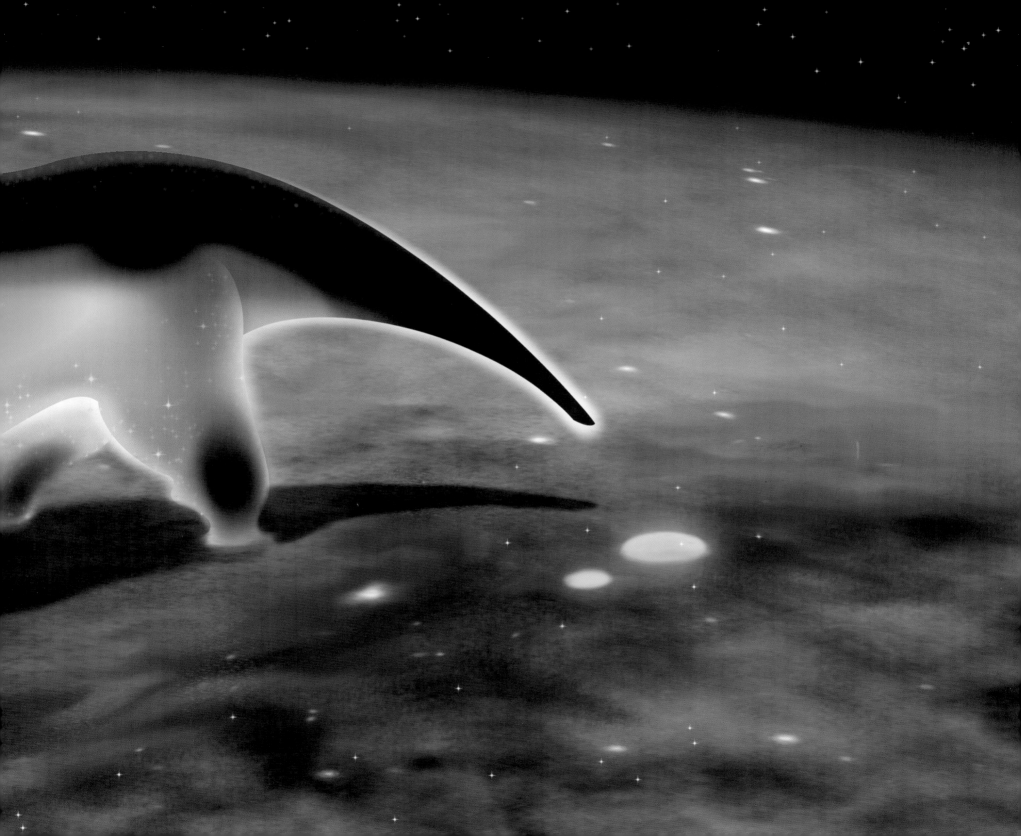

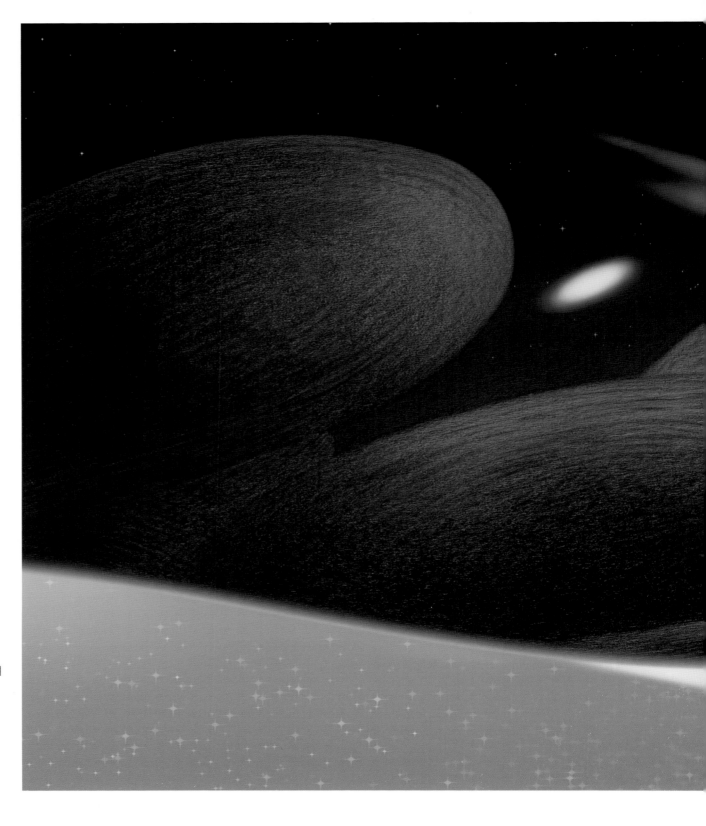

〈소울〉은 대조적인 여러 디자인 접근법을 사용하여
구현해낸 뉴욕과 소울 월드라는 두 개의 복잡한 세계로
구성되어 있다. 뉴욕의 디자인은 사실적인 질감에 이
도시만의 색감과 빛을 더한 단단한 형태로 물리적인
느낌을 전달하고자 했다. 소울 월드는 정반대의 세계를
표현한다. 천상의 희뿌연 분위기, 신비스럽지만 왠지
낯익은 공간. 두 세계 사이의 대비는 조와 소울 22가
경험하는 새로운 환경과 마침내 두 캐릭터가 내면의
변화에 이르게 되는 여정에서의 갖가지 반응들을
극대화시켜준다.

앞 페이지:
왜 어떤 꿈들은 깨자마자 완전히 잊게 되는 것일까?
드림 이터Dream Eater는 〈소울〉의 개발 단계에서
디자인된 캐릭터이다. 소울 월드의 아스트랄계를 떠돌며
그들의 주인들이 지구에서 평화롭게 잠자고 있을 때
꿈을 삼켜버리는 존재다.

앞 페이지: **스티브 필처** - 디지털
이 페이지: **스티븐 필처** - 연필/디지털

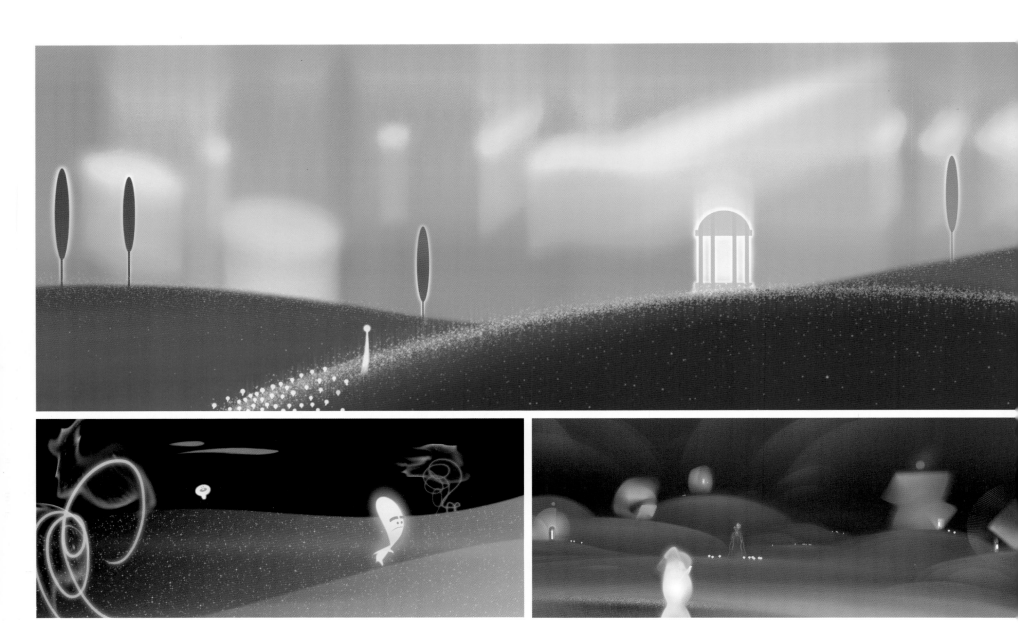

위, 왼쪽 아래: **스티브 필처** - 디지털
오른쪽 아래: **카일 맥노튼** - 디지털

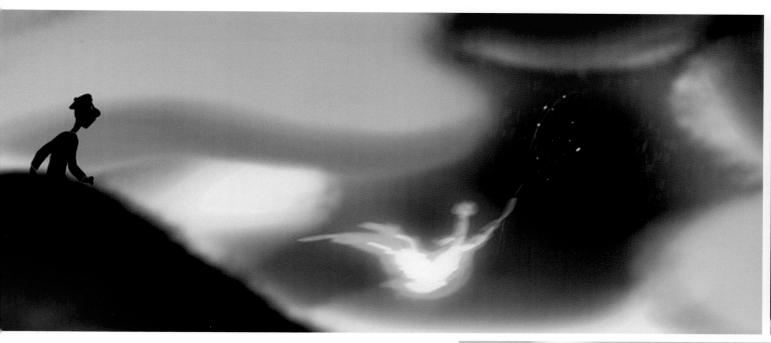

소울 월드는 지구와 대비되는 곳으로 그려진다. 조는 처음 유 세미나(영혼들이 교육받는 곳)에 도착해서 묻는다. "여기가 천국인가요?" 그 대사는 소울 월드의 디자인에 영향을 미쳤다. 그 세계가 유토피아적이면서도 신비롭게 보여야 하기 때문이다. 디자인은 단순한 형태를 바탕으로 정교한 렌더링 방법을 병행하여 제작되었다. 유 세미나는 '머나먼 저세상태어나기 전 세상의 전 단계: 일종의 중간계'이라고도 불린다. 그러므로 새벽녘의 어슴푸레한 빛이 끊임없이 계속되는 상태로 연출되었다.

위: **랠프 이글스톤** - 디지털
아래: **스티브 필처** - 디지털

17

소울 디자인

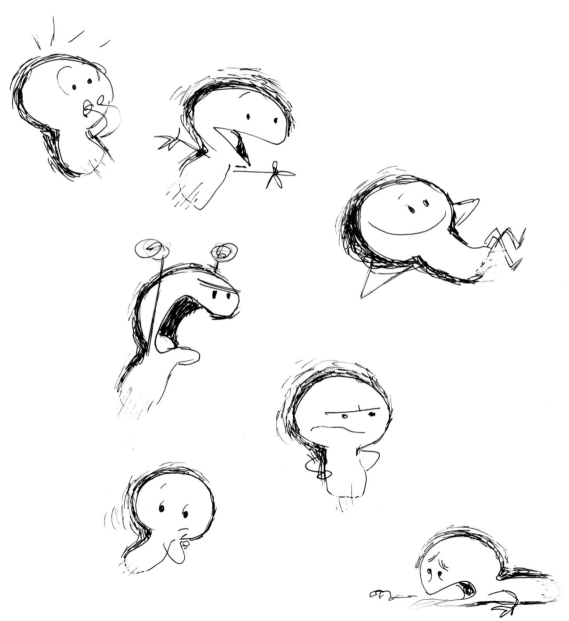

한 사람이 하나의 단순한 이미지로 압축된다면 어떤 모습일까?
소울 캐릭터 디자인의 목적은 한 사람의 본질을 포착하는 것이었다. 최종 디자인은
공기처럼 가볍고 호소력 있는 단순함을 가지게 되었다. 제작 과정에서 유일한 과제는
캐릭터의 색깔을 정하는 것이었는데, 마지막 모습은 프리즘을 통과한 빛에서 영감을
받은 것으로 소울의 생명과 에너지를 표현하고 있다.

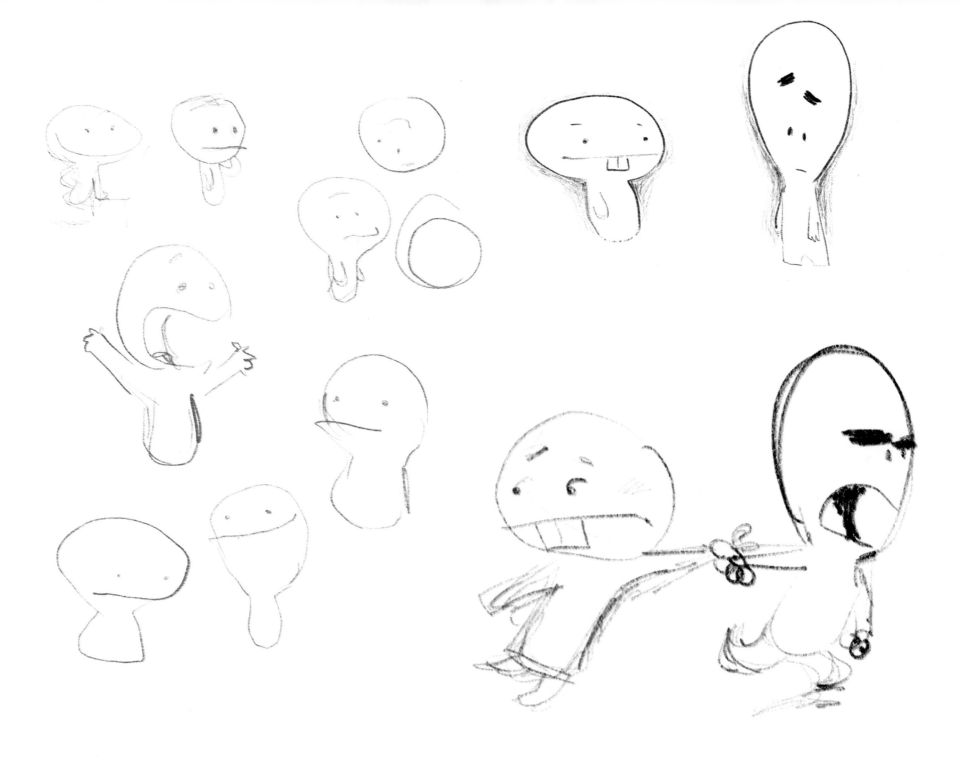

이 페이지: **피트 닥터** - 연필

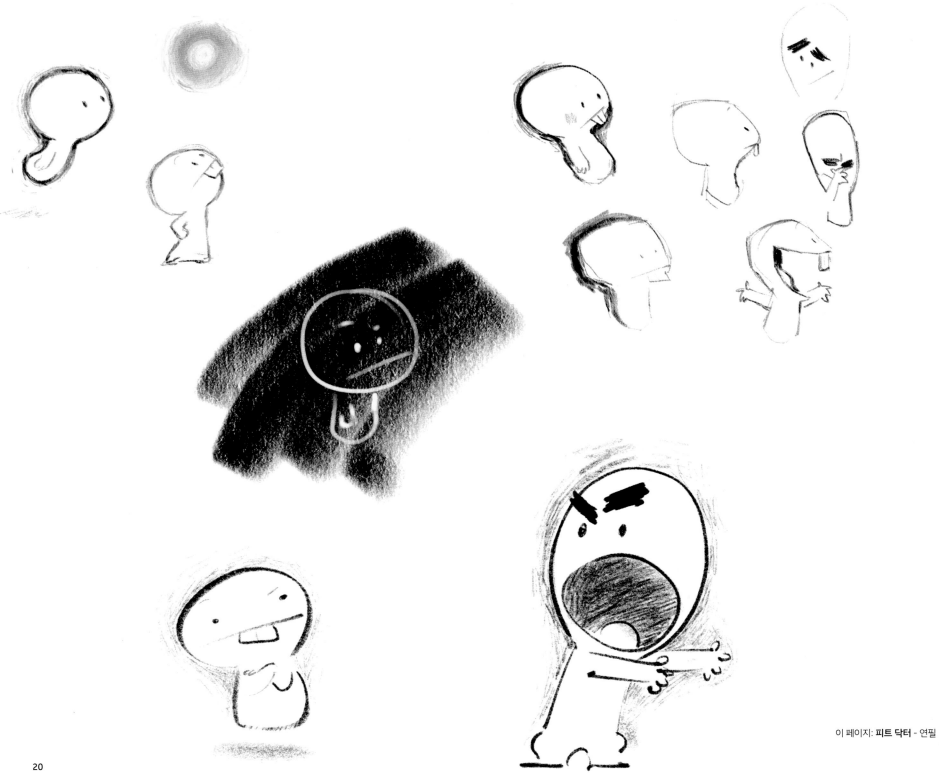

이 페이지: **피트 닥터** - 연필

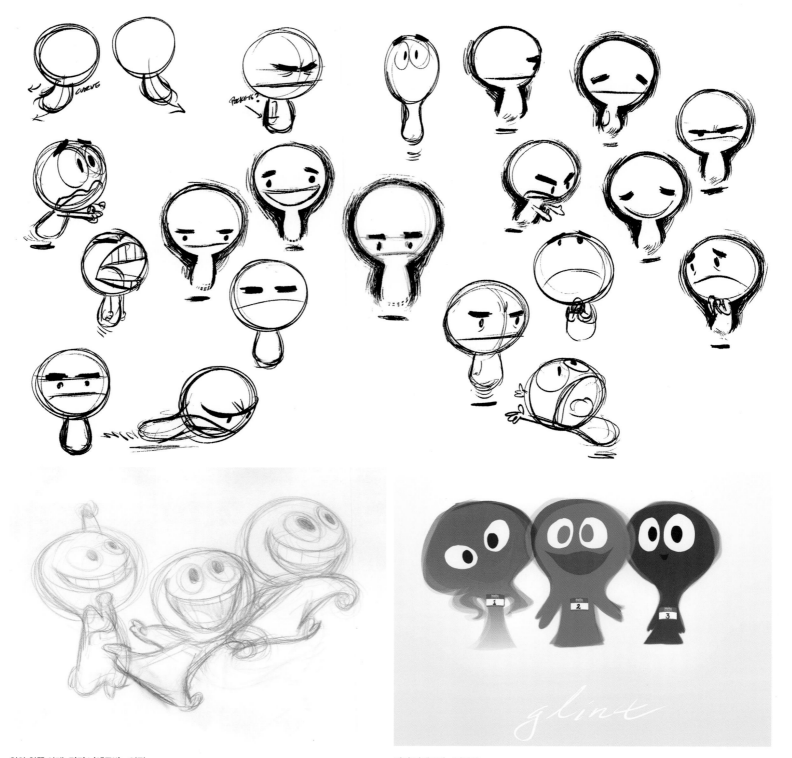

위와 왼쪽 아래: **리키 니에르바** - 연필

리키 니에르바 - 디지털

양쪽 페이지: **크리스 사사키** - 디지털

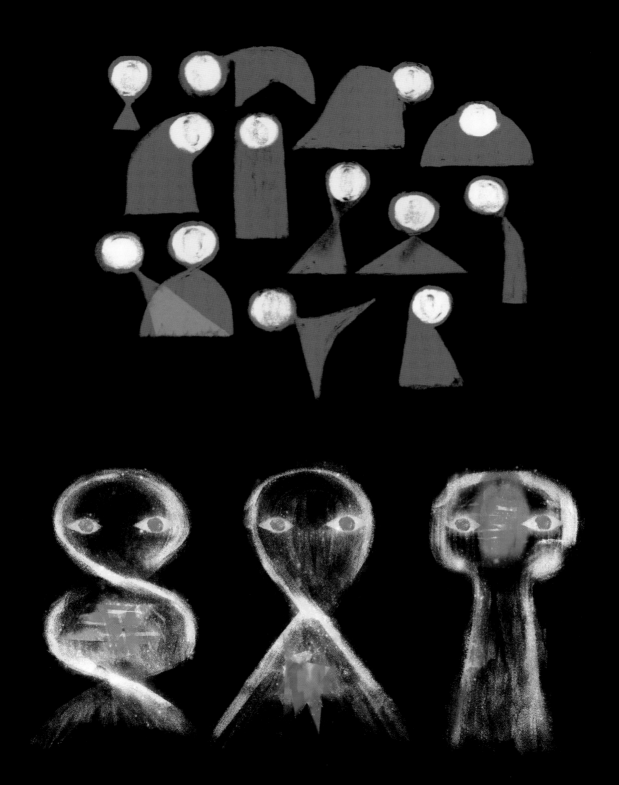

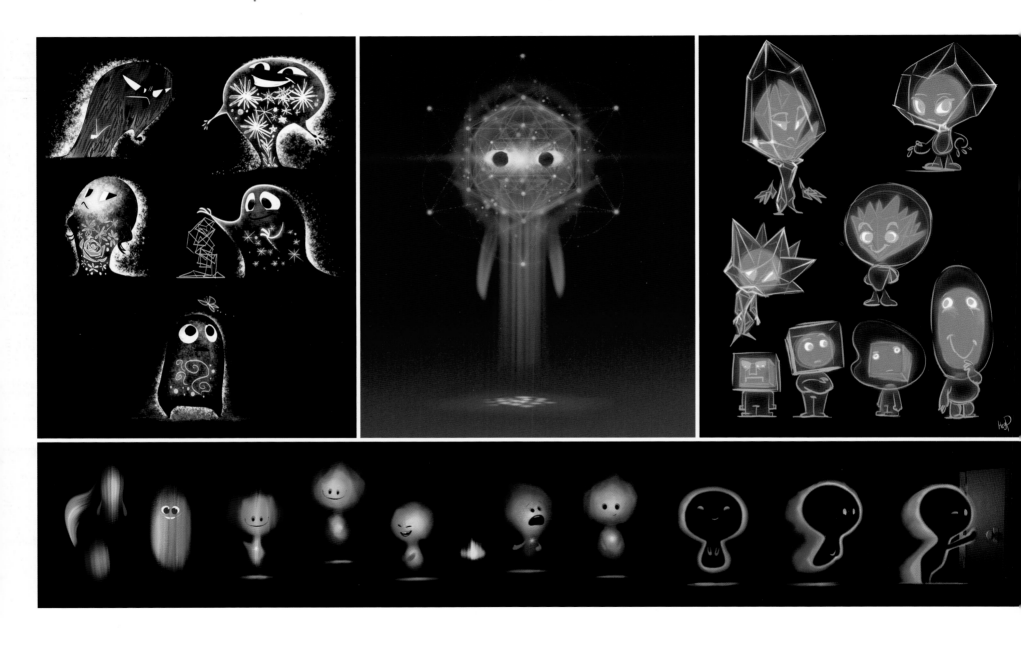

왼쪽 위, 오른쪽 위: **박혜인** - 디지털
가운데 위, 아래: **제이슨 디머** - 디지털

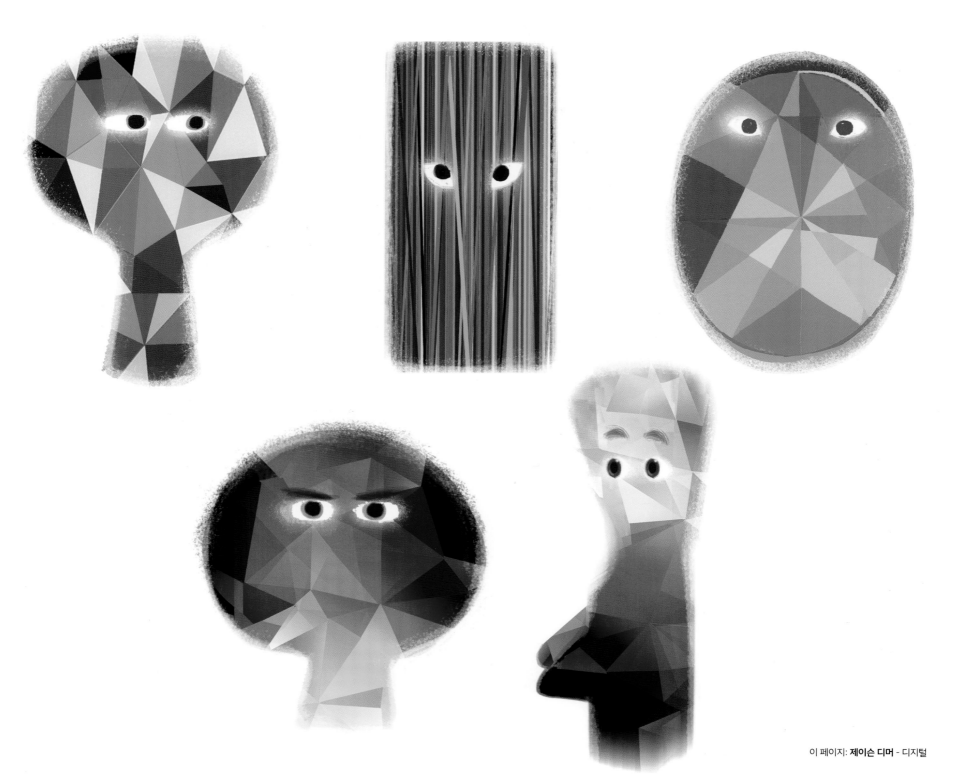

이 페이지: **아나 라미레스 곤잘레스** - 혼합 미디어
옆 페이지: **팀 에버트** - 디지털

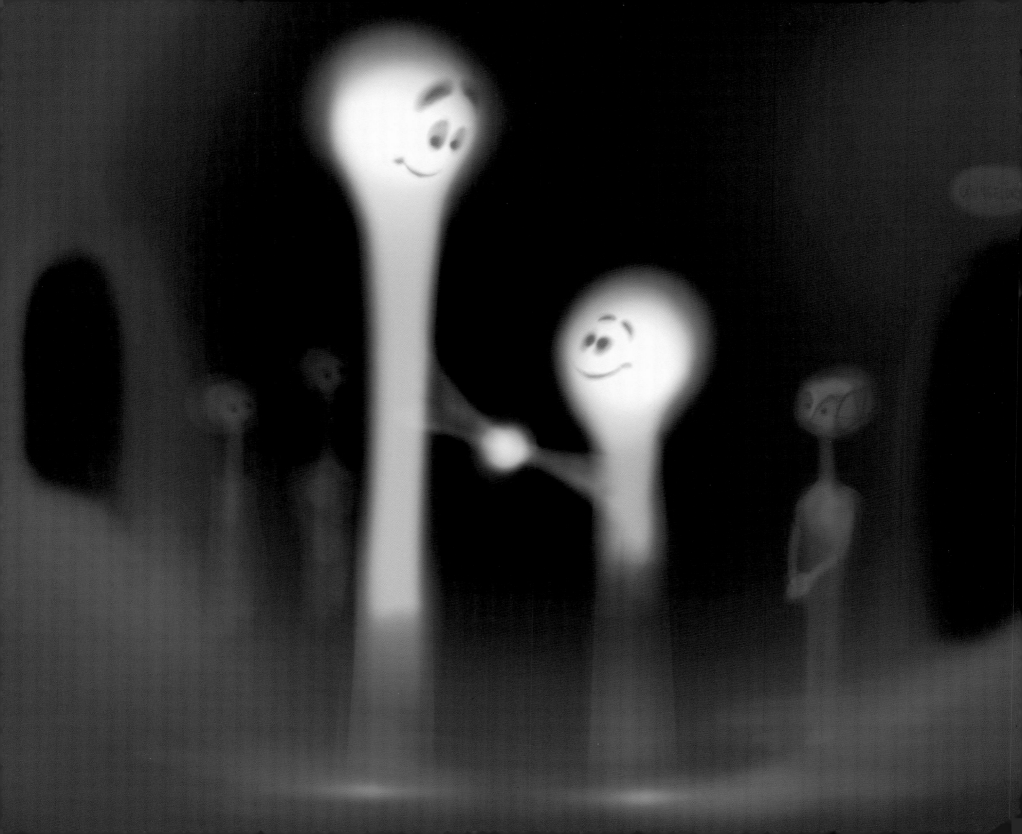

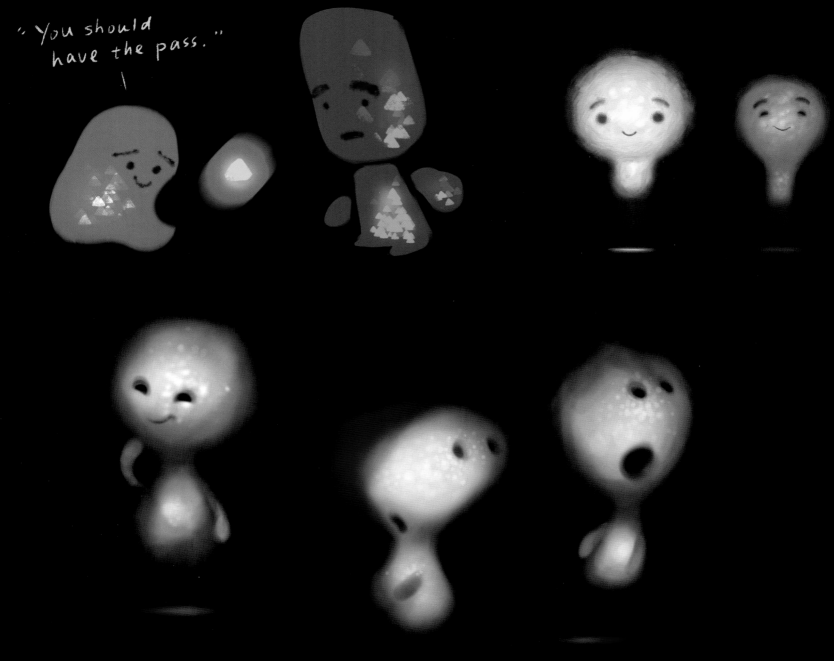

옆 페이지, 오른쪽 위, 아래: **제이슨 디머** - 디지털
왼쪽 위: **셸린 유** - 디지털

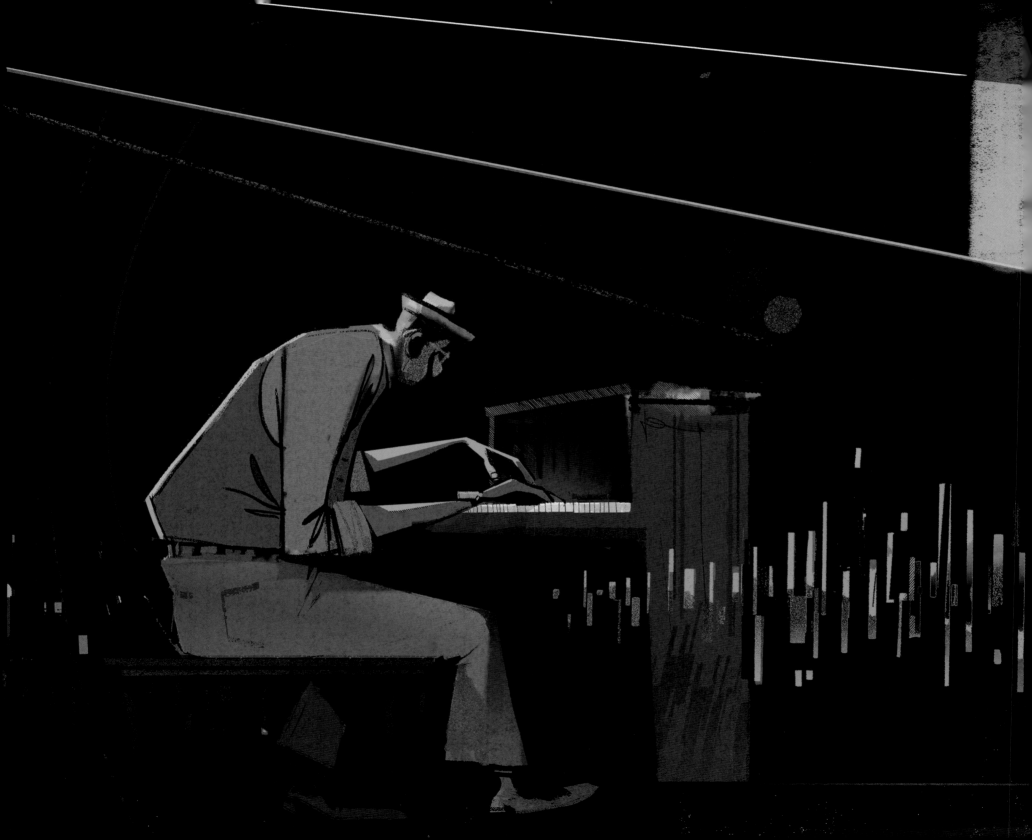

카일 맥노튼 - 디지털

재즈 리서치

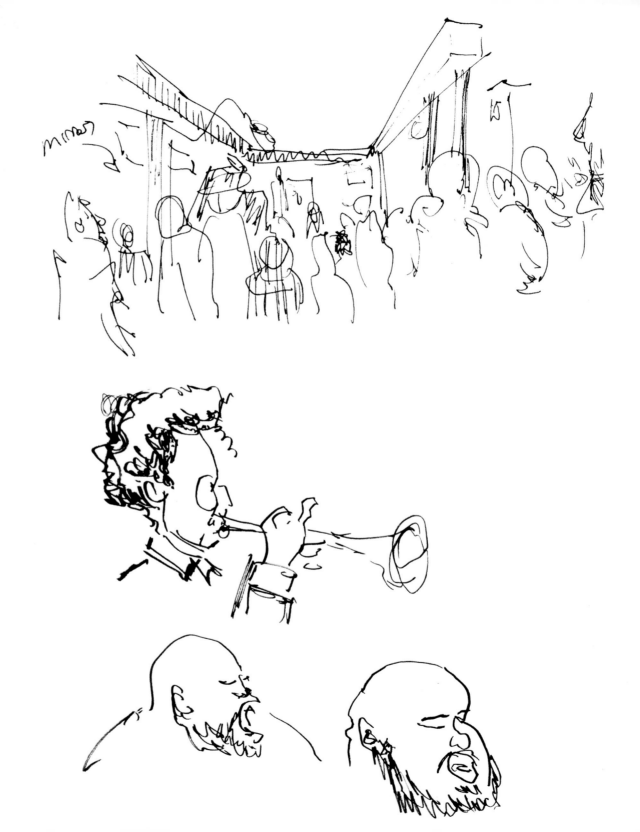

이 페이지: **피트 닥터** - 잉크

This should just
swing, dudes.

What bar you startin' at?

That Db minor chord?
Make it a major.

yeah yeah yeah yeah

So let's try it from the bridge

〈소울〉 제작팀은 재즈 문화를 관찰하고 해석하기 위해서 뉴욕의 다양한
재즈 클럽을 방문했다. 이 경험은 제작팀이 디자인을 선정하는 데 중요한 영향을 미쳐
재즈의 즉흥성을 이해하는 데 상당한 도움을 주었다. 현장 답사 중 모은 스케치와
노트들은 영화의 최종 버전에서 색조와 느낌에 반영되었다.

왼쪽: **피트 닥터** - 잉크
오른쪽: **스티브 필처** - 마커

33

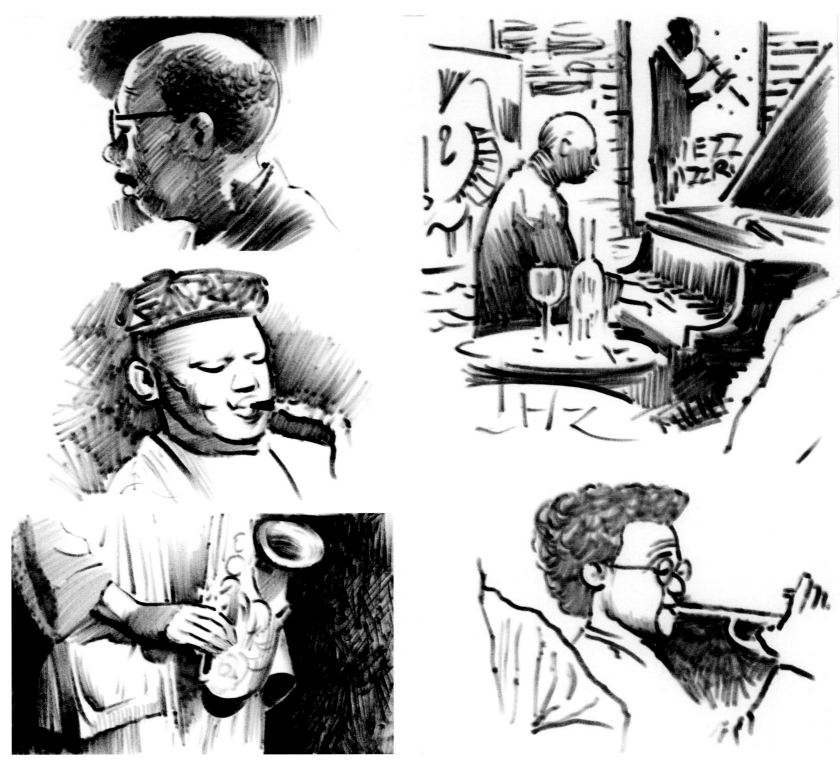

이 페이지: **스티브 필처** - 마커

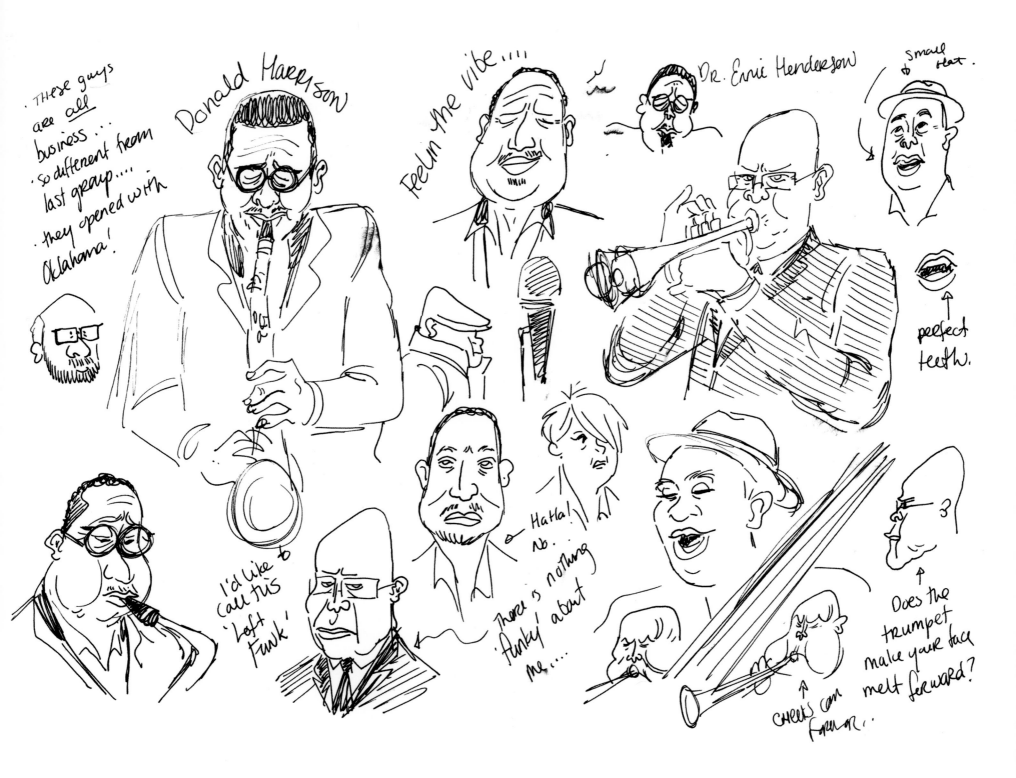

PART 1

조의 가족

조의 인격 형성기에 대한 탐구는 그의 성격을 더 깊이 들여다볼 수 있도록 해준다. 조의 아버지 레이는 한때 재즈 음악가였으며, 조가 음악계에서 경력을 쌓는 데 영감을 준 인물이다. 조의 어머니 리바는 그가 어린 시절의 대부분을 보낸 양복점을 소유하고 있다.

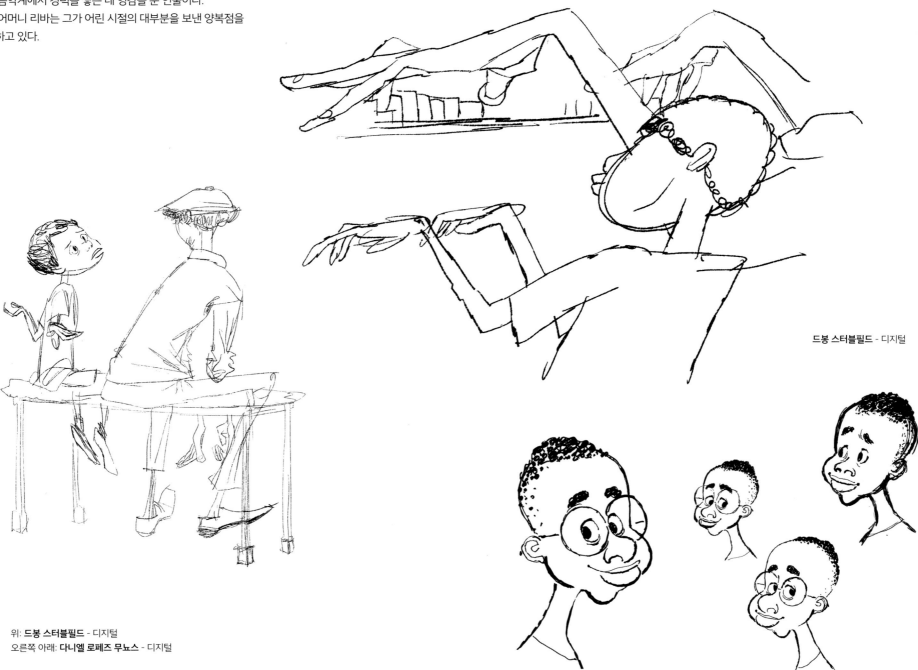

드봉 스터블필드 - 디지털

위: **드봉 스터블필드** - 디지털
오른쪽 아래: **다니엘 로페즈 무뇨스** - 디지털

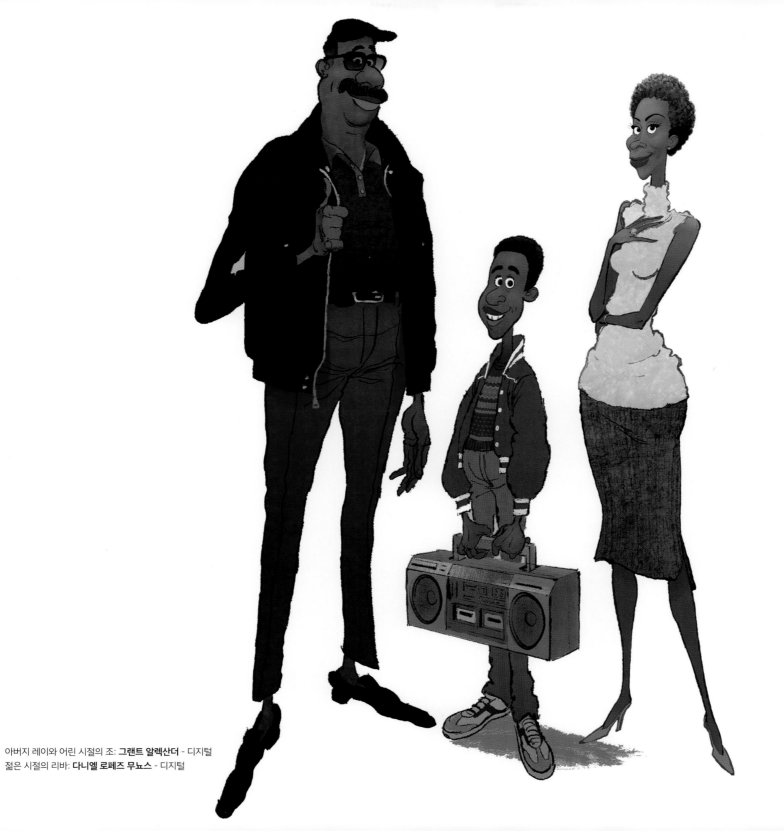

아버지 레이와 어린 시절의 조: **그랜트 알렉산더** - 디지털
젊은 시절의 리바: **다니엘 로페즈 무뇨스** - 디지털

이 페이지: **드봉 스터블필드** - 디지털

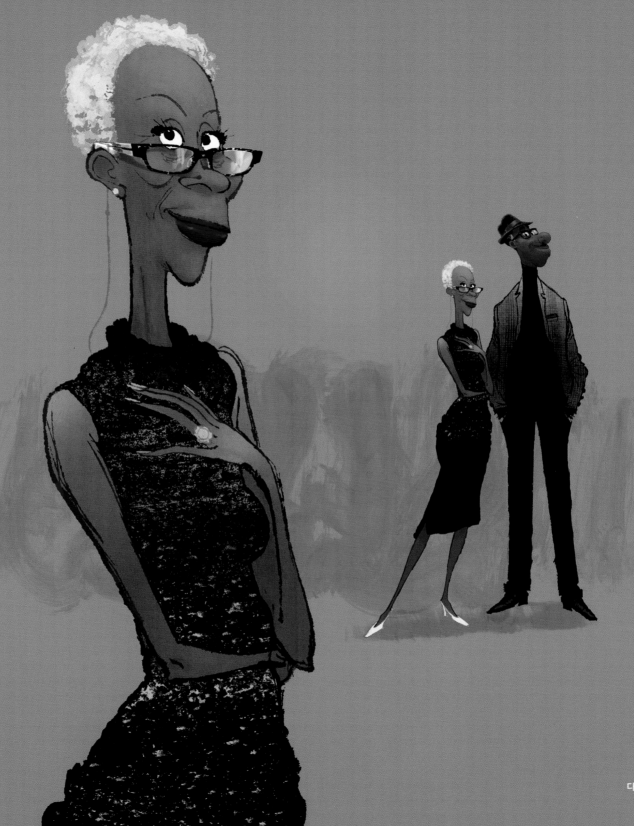

게이

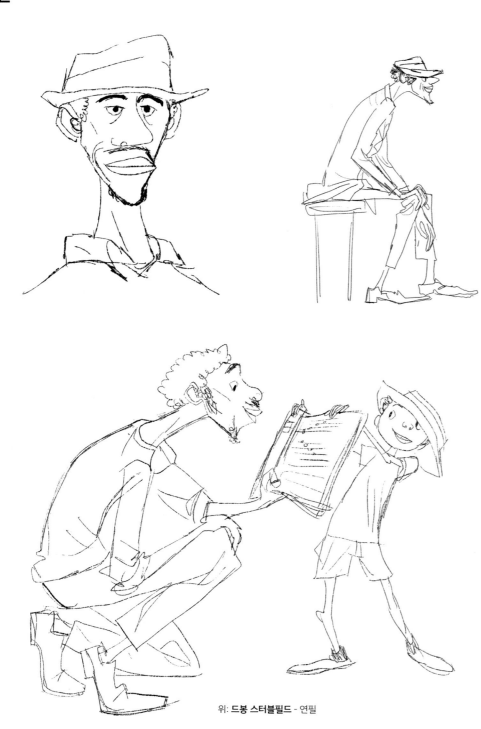

위: **드봉 스터블필드** - 연필

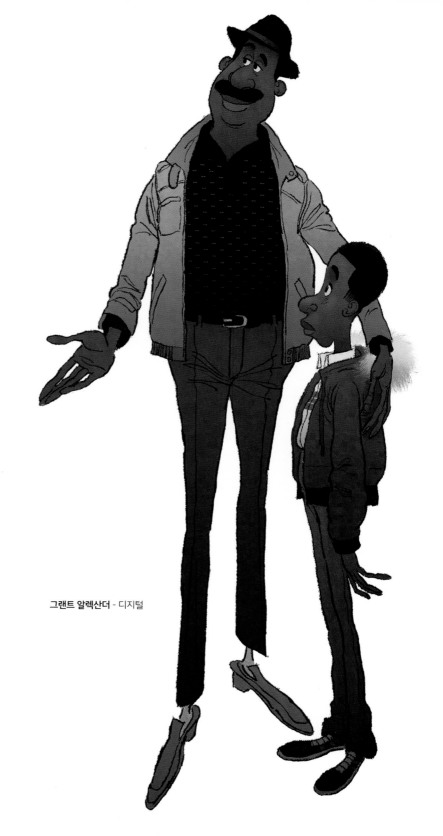

그랜트 알렉산더 - 디지털

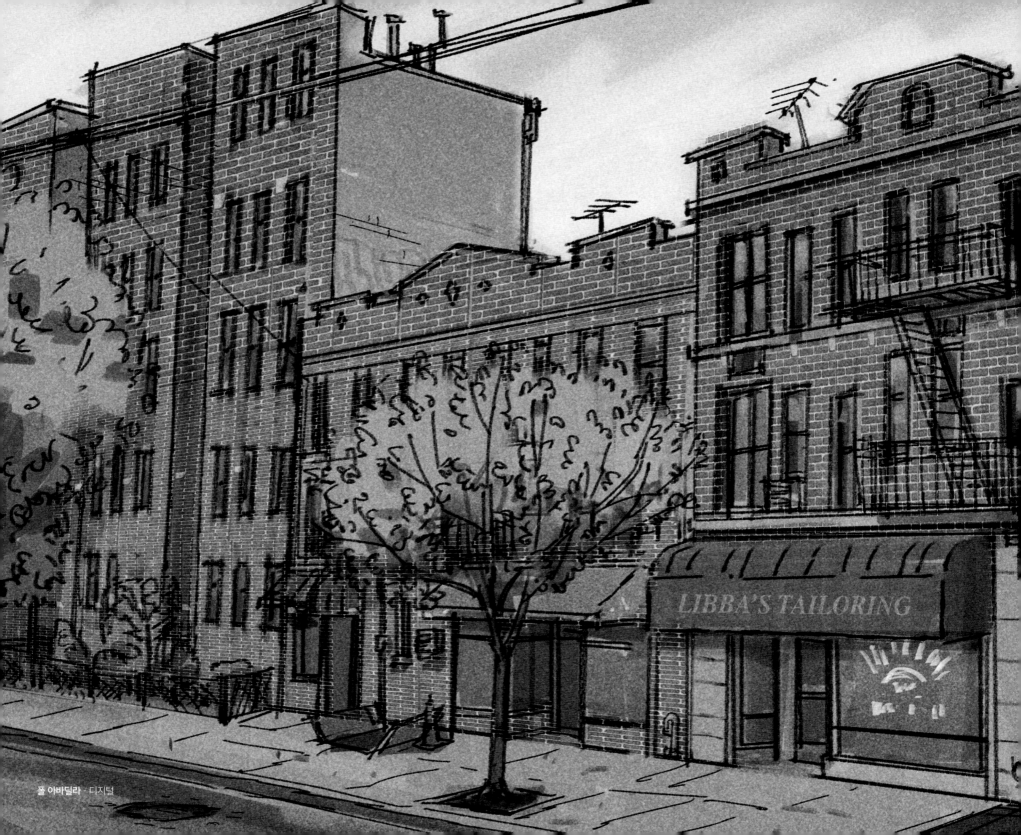

폴 아바딜라 - 디지털

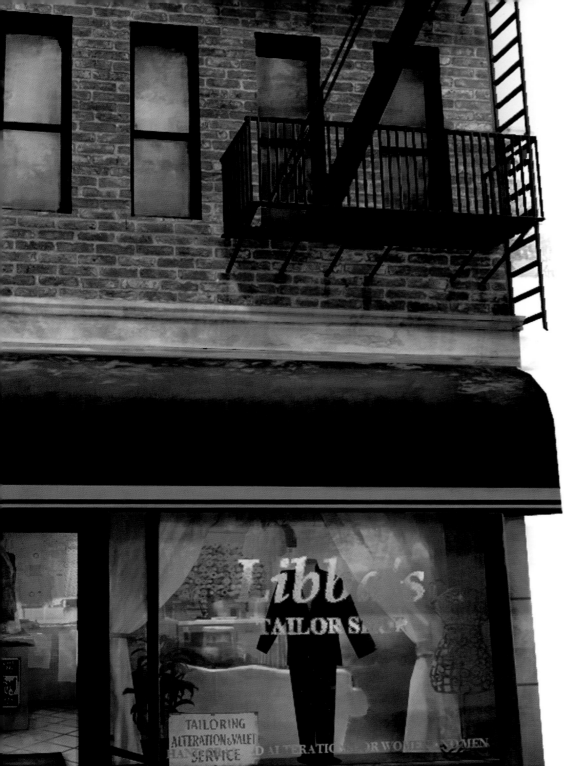

로라 메이어 - 디지털

위: 드봉 스터블필드 - 연필
왼쪽: 어네스토 네메시오 - 디지털

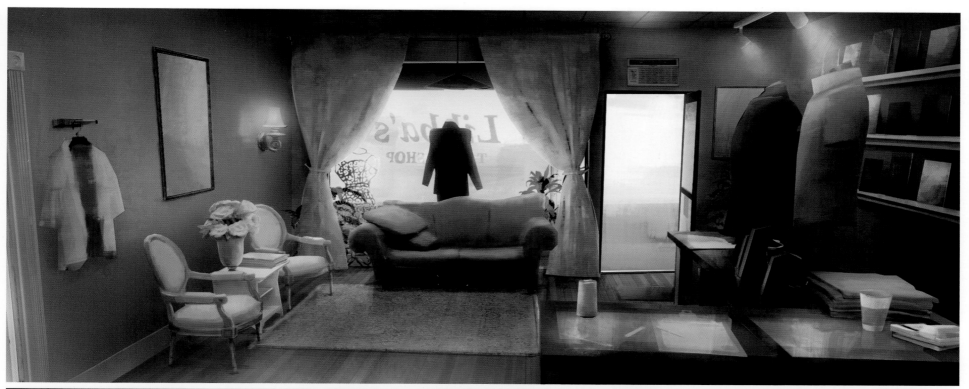

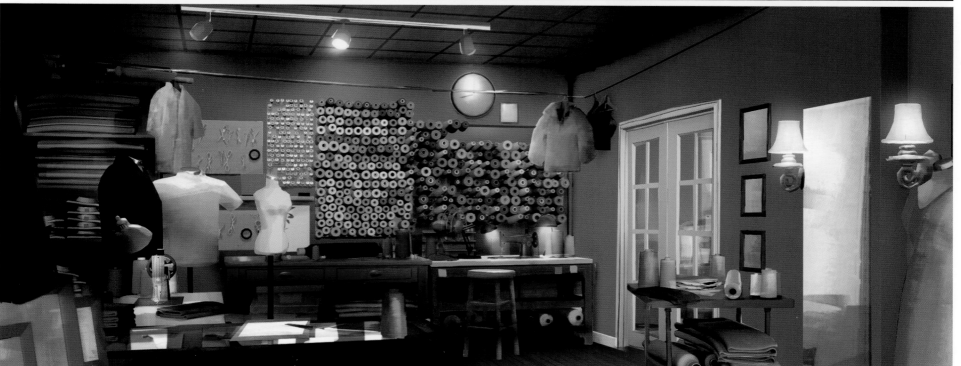

조 디자인 탐구

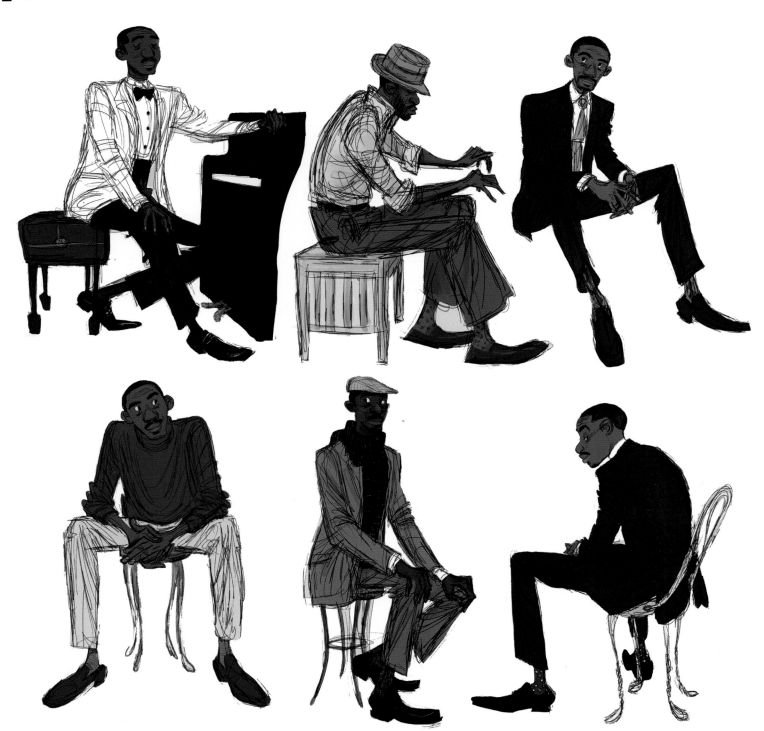

톰 게이틀리 - 디지털

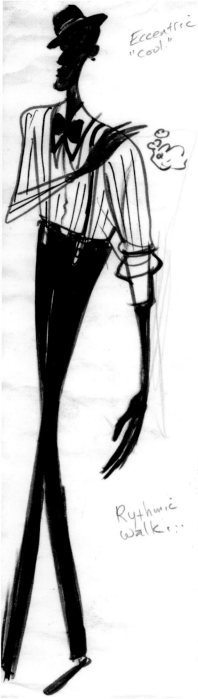

Eccentric
"Cool"

Rythmic
walki...

KAREEM
ABDUL
JABBAR
TYPE

이 페이지: 에드 벨 - 혼합 미디어

49

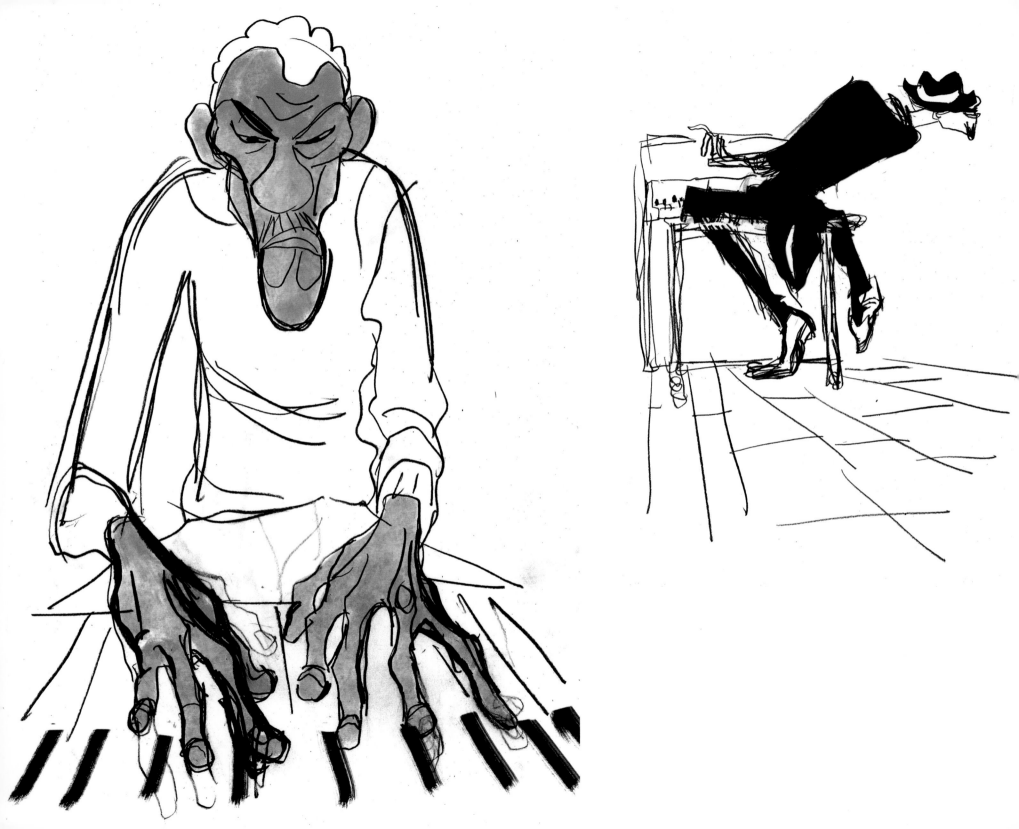

이 페이지: **크리스 사사키** - 디지털

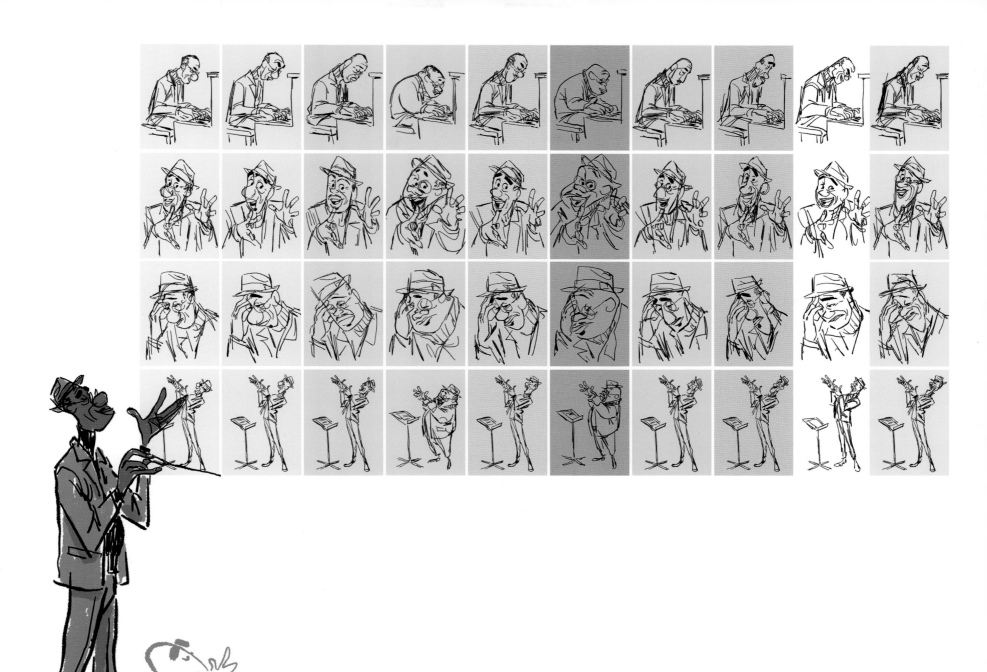

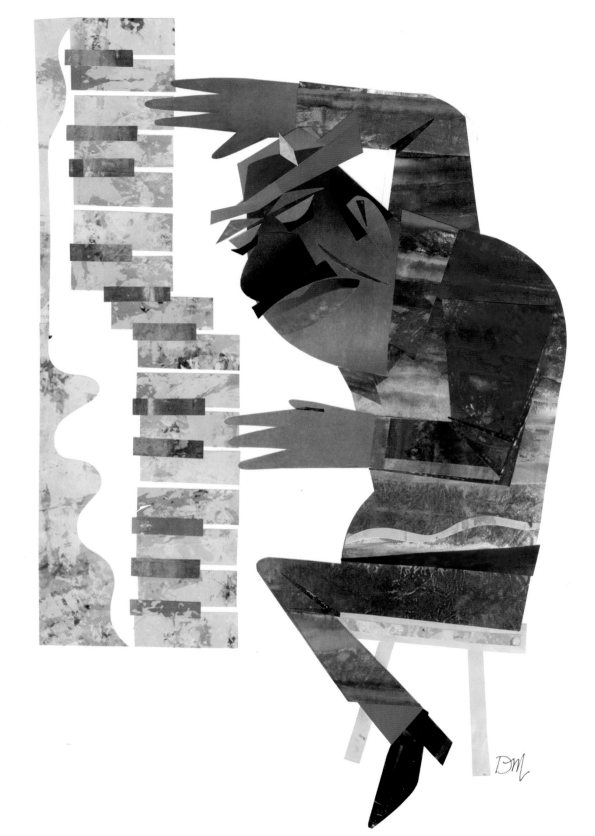

디아나 마르세이에즈 - 콜라주

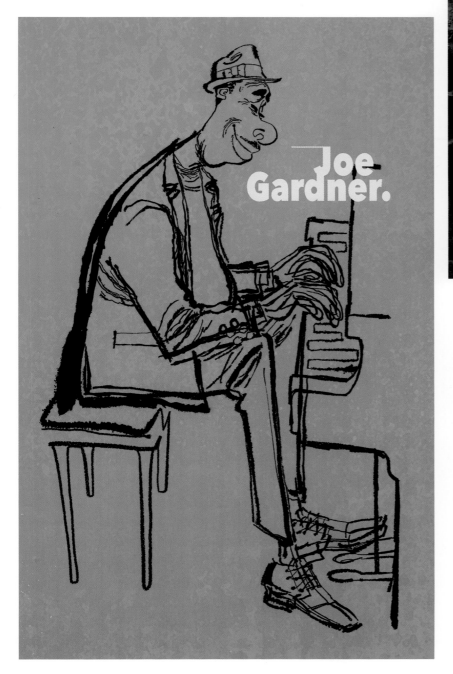

Joe
Gardner.

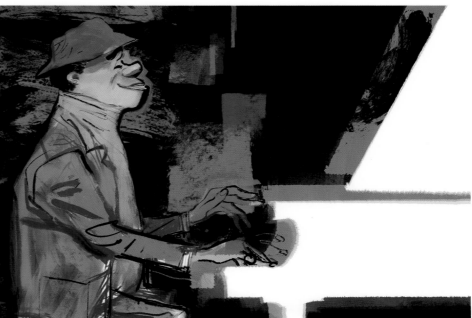

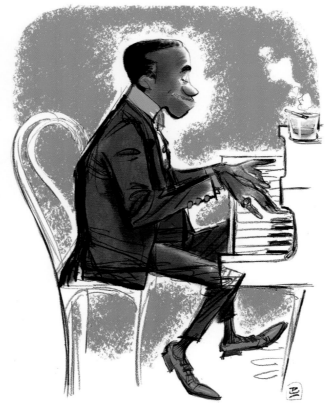

이 페이지: **다니엘 로페즈 무뇨스** - 디지털

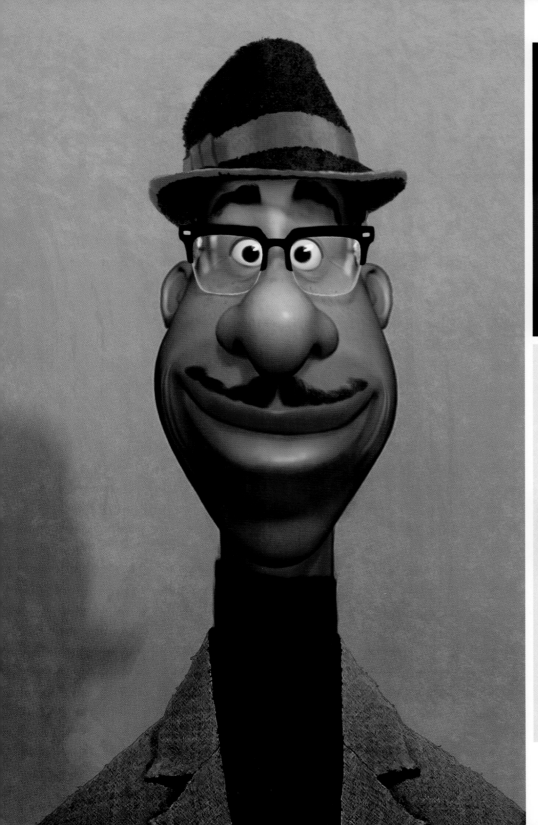

양쪽 페이지: **다니엘 로페즈 무뇨스** - 디지털

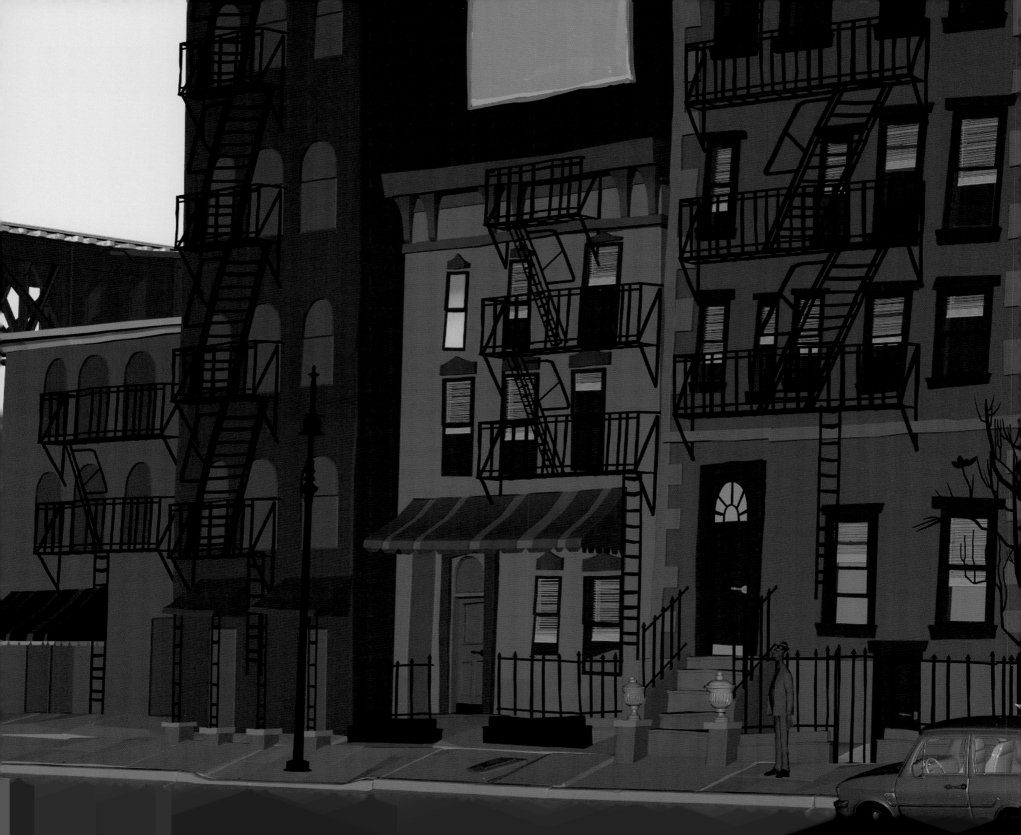

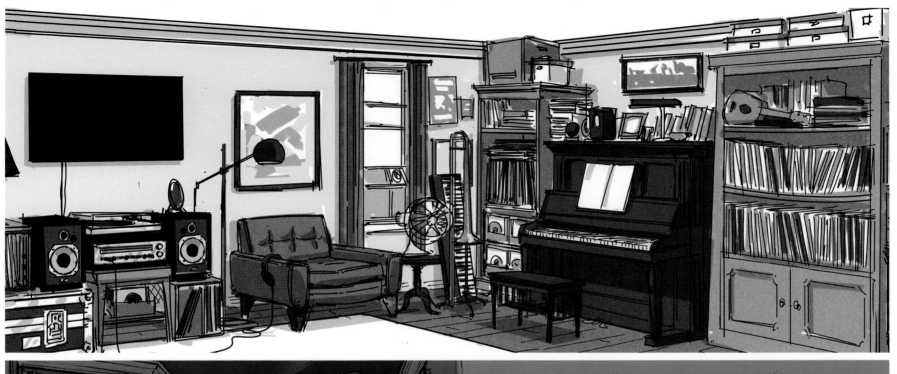

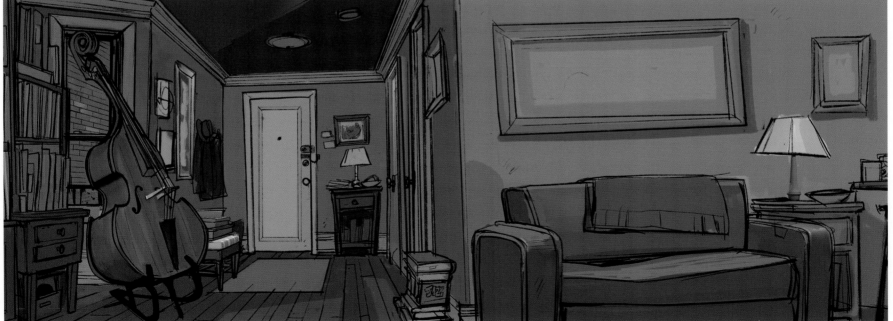

위: **폴 아바딜라** - 디지털
아래: **팀 에버트** - 디지털

어네스토 네메시오 - 디지털

낸시 창 - 디지털

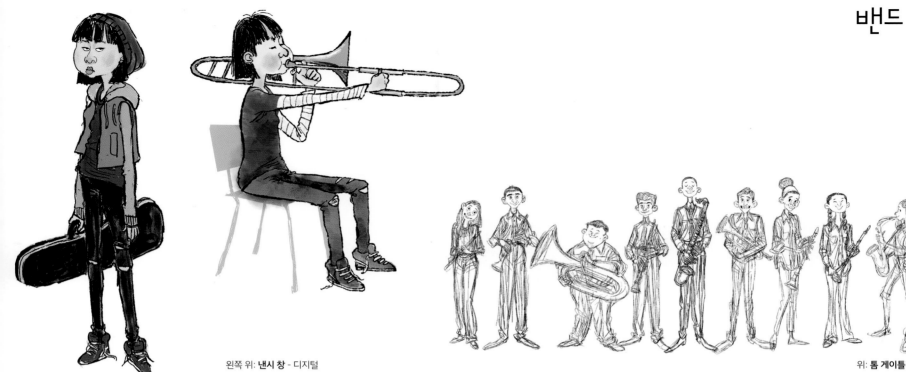

왼쪽 위: **낸시 창** - 디지털

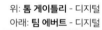

위: **톰 게이틀리** - 디지털
아래: **팀 에버트** - 디지털

재즈

재즈 앨범 아트에서 영감을 받은 이 시퀀스(Sequence: 영화에서 몇 개의 장면이 연결되어 하나의 독립된 구조를 갖는 구조)의 2D 스타일은 조가 젊은 시절 어떻게 피아노와 사랑에 빠지게 되었고, 음악가가 되기 위해 얼마나 힘겹게 싸워왔는지를 잘 보여준다. 이 시퀀스는 최종적으로 영화에 나오지는 않았다. 하지만 영화제작 과정에서는 반드시 필요한 요소라고 할 수 있다.

크리스틴 레스터 - 디지털 스토리보드

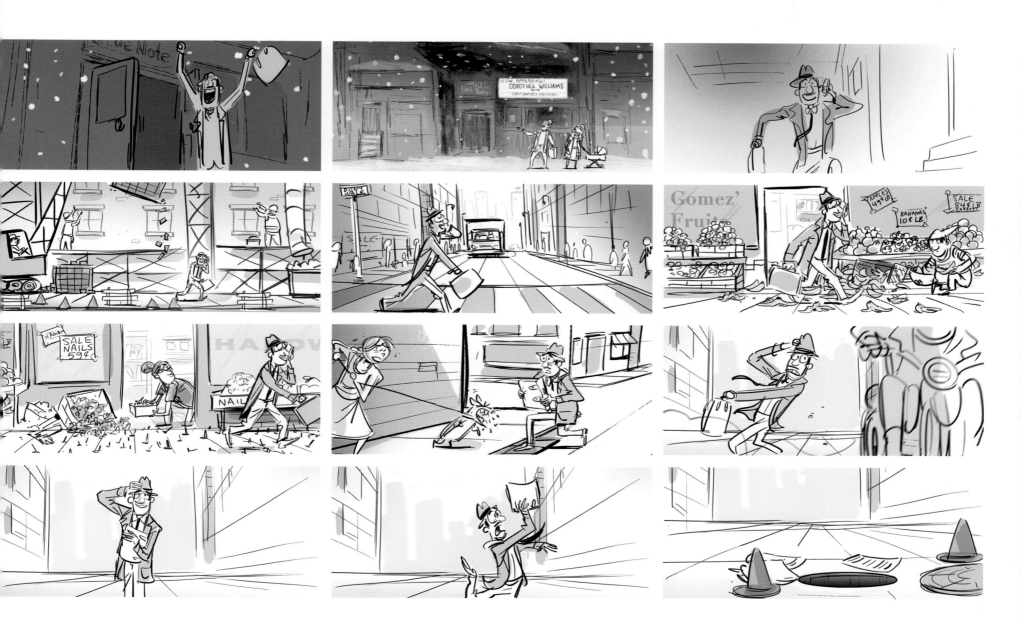

축제 기분에 젖다

이 장면은 결국 조가 오토바이 운전자에게 치일 뻔했다는 것을 깨닫기까지 여러 번의 죽음을 피하는 모습을 보여준다. 아티스트는 관객들이 조가 바라보는 방향을 알 수 없도록 대물렌즈를 통해 이 장면을 촬영했다. 바로 관객들만이 그가 얼마나 불행한 참사에 근접했는지 알 수 있게끔 하기 위해서였다.

레헤안 보우르다헤스 - 디지털 스토리보드

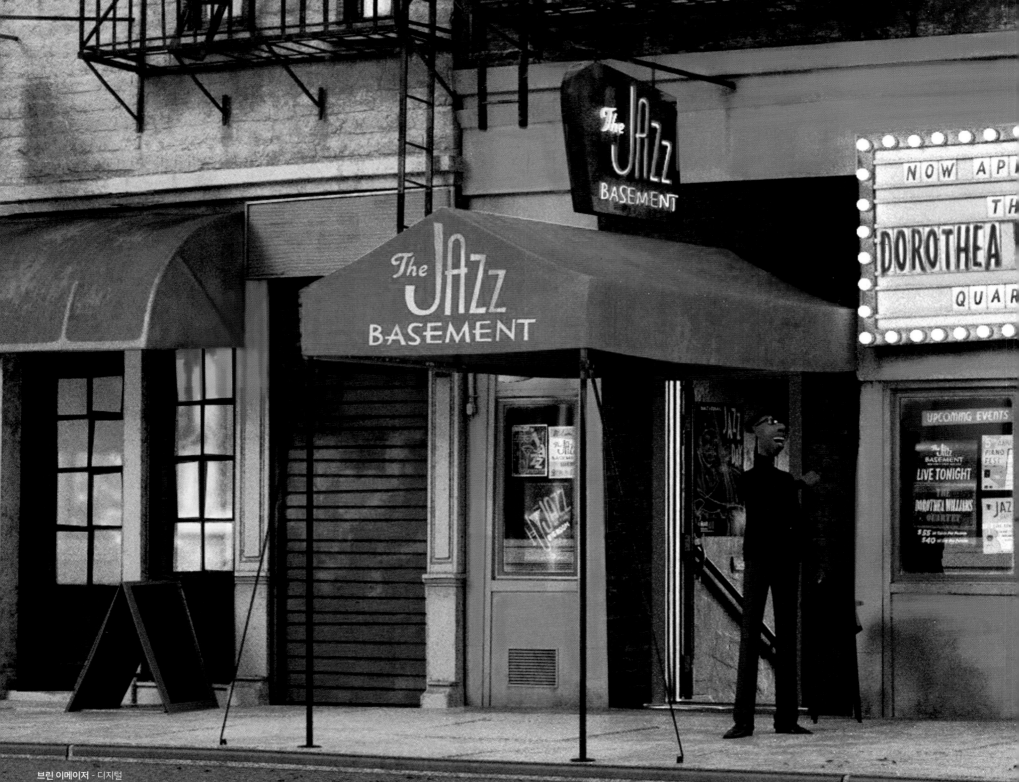

브린 이메이저 - 디지털

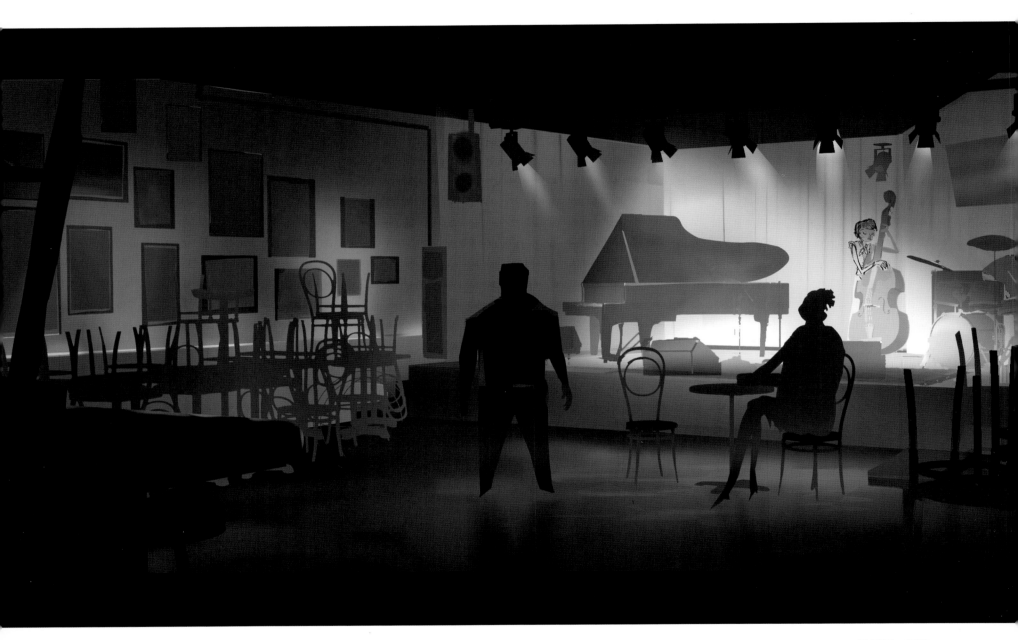

팀 에버트 - 디지털
옆 페이지: 폴 아바딜라 - 디지털

The JAZZ BASEMENT

Shorty's JAZZ CLUB

The BIG Room

DUKE'S JAZZ CLUB

The RHYTHM SECTION

EIGHTY~EIGHTS Jazz Club

The HALF NOTE JAZZ CLUB

EIGHTY~EIGHTS JAZZ CLUB

The POCKET

Double Time JAZZ CLUB

The HALF NOTE

The Indigo JAZZ CLUB

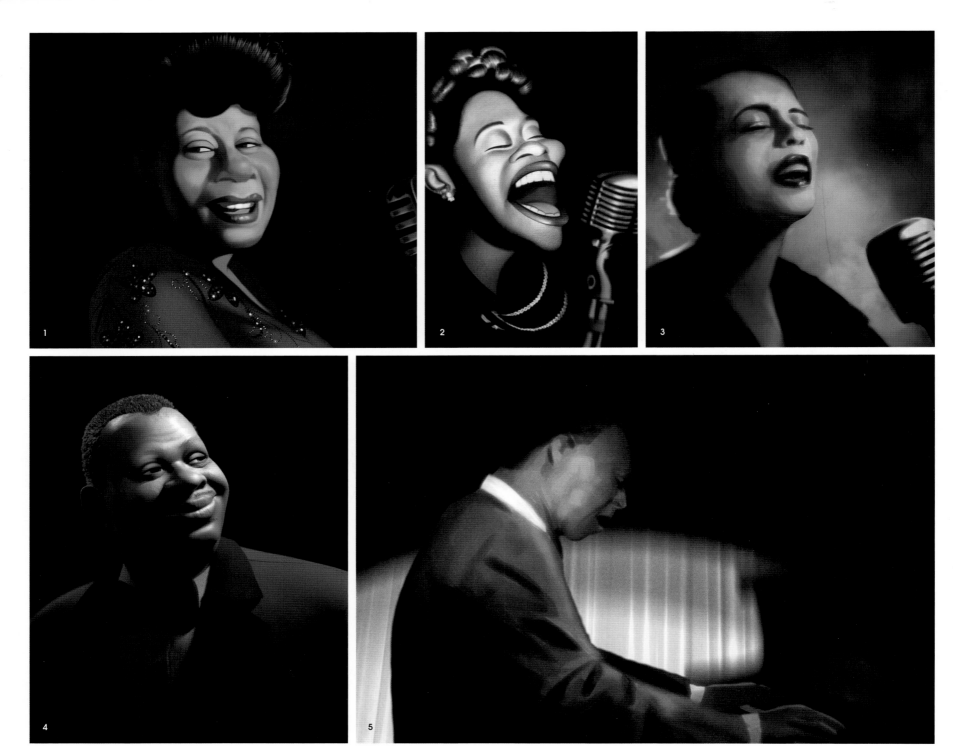

1-2, 6-7: **스티브 필처** - 디지털
3, 5: **어네스토 네메시오** - 디지털
4, 8: **데이브 스트릭** - 3D 디지털

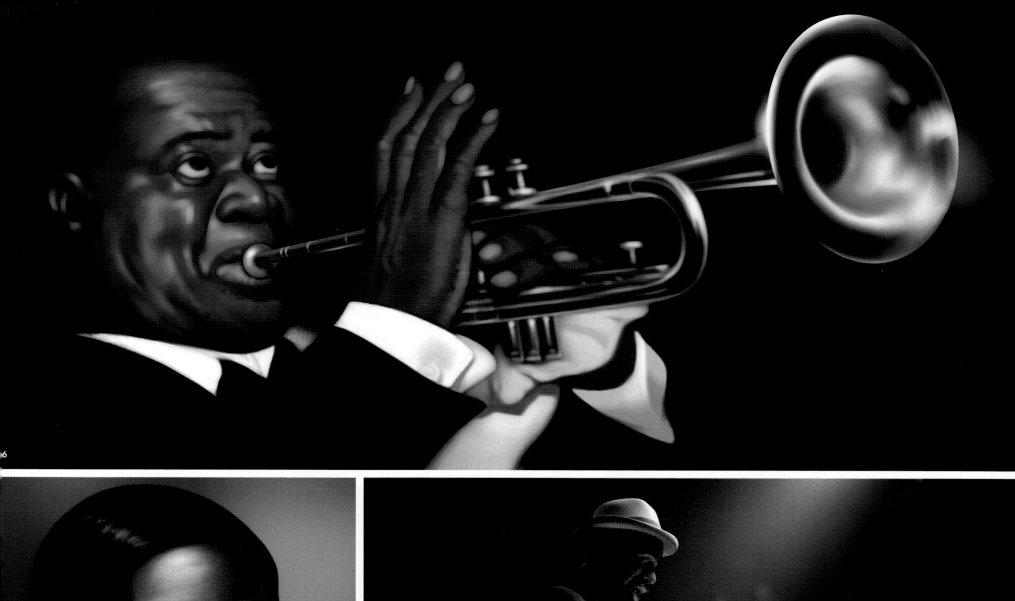

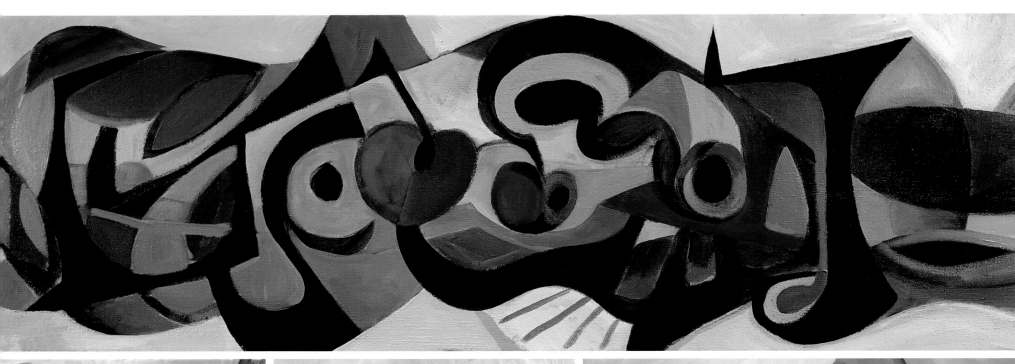

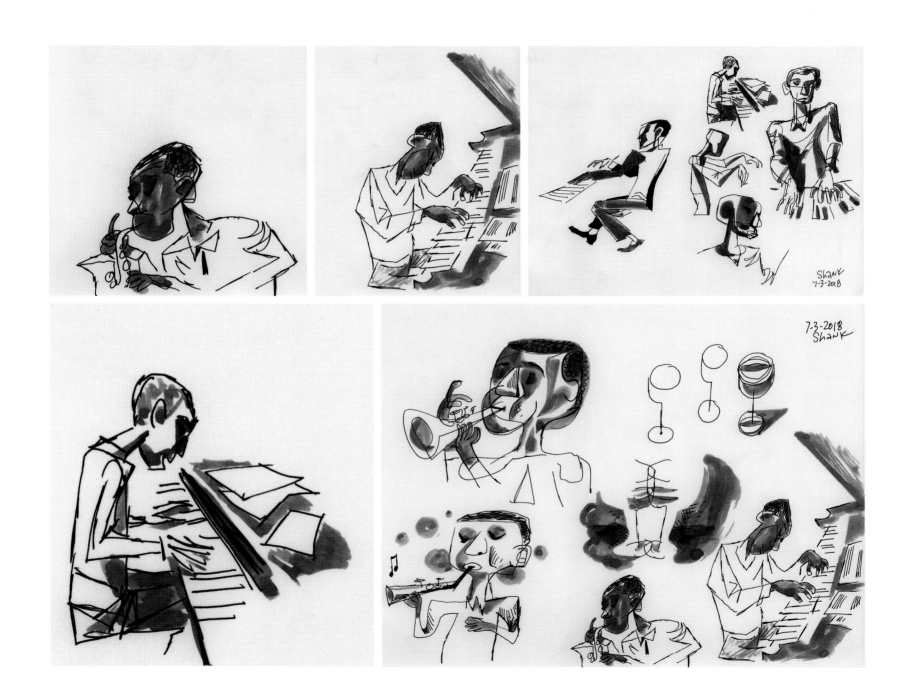

옆 페이지: **돈 섕크** - 캔버스에 아크릴화
이 페이지: **돈 섕크** - 잉크

도로테아 윌리엄스

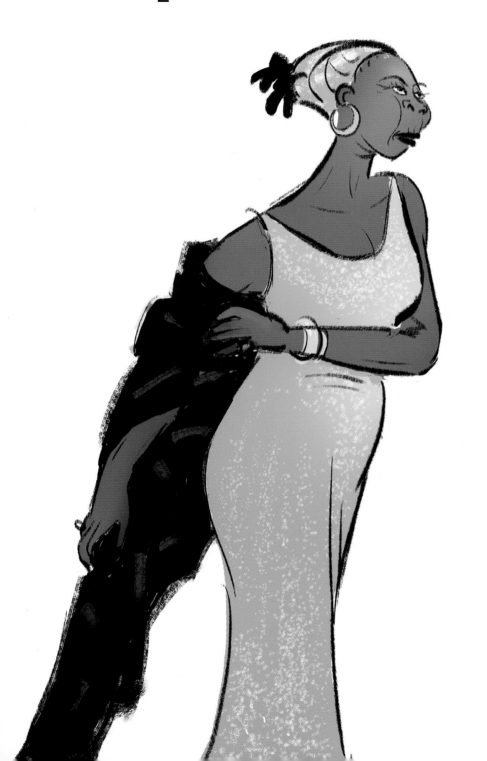

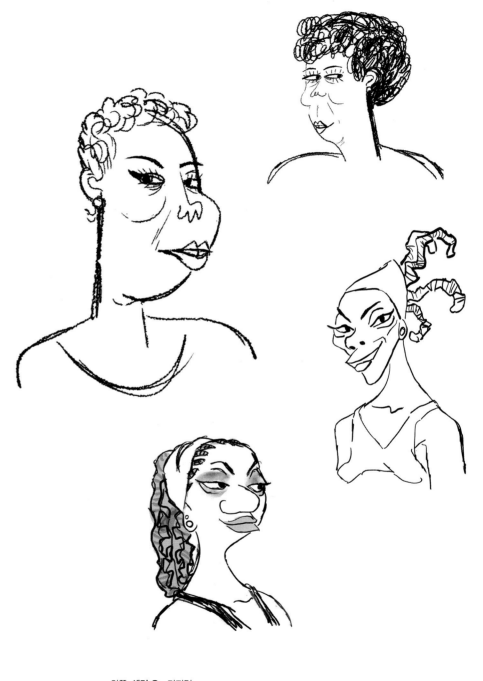

왼쪽: 셀린 유 - 디지털
위: 드봉 스터블필드 - 디지털

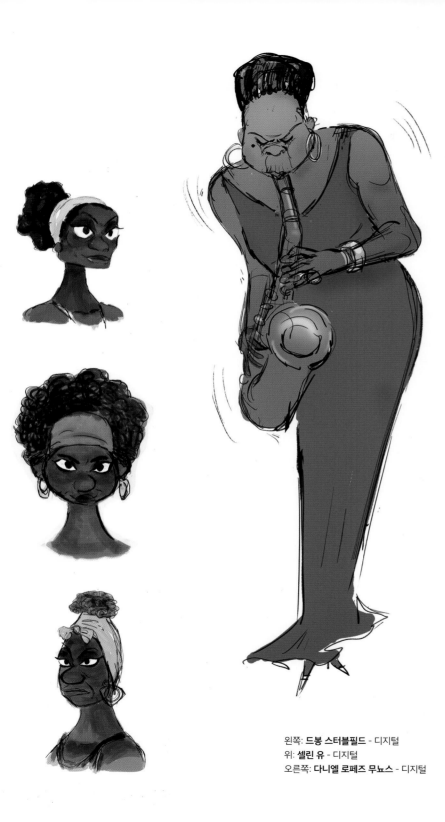

왼쪽: **드봉 스터블필드** - 디지털
위: **셀린 유** - 디지털
오른쪽: **다니엘 로페즈 무뇨스** - 디지털

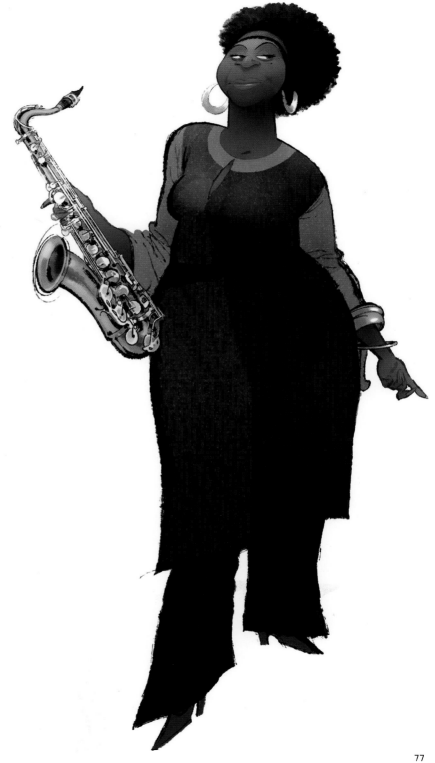

미호 아카기

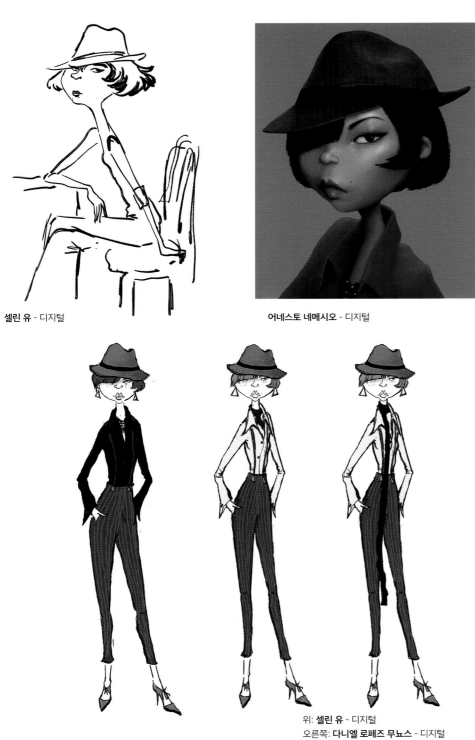

셀린 유 - 디지털

어네스토 네메시오 - 디지털

위: **셀린 유** - 디지털
오른쪽: **다니엘 로페즈 무뇨스** - 디지털

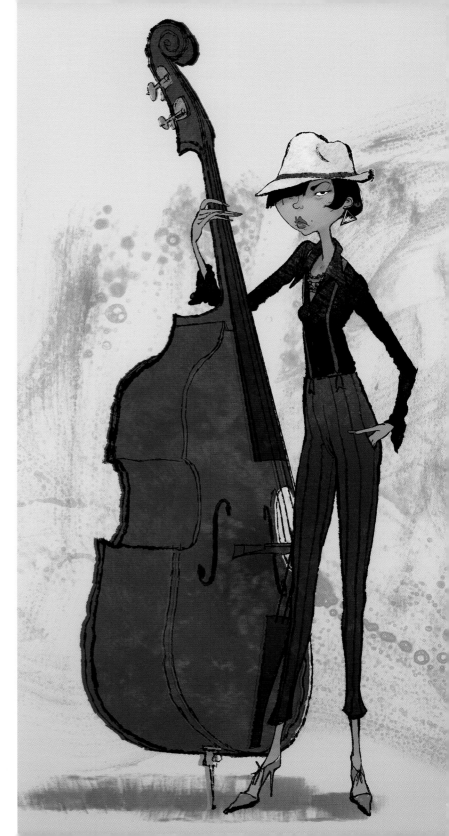

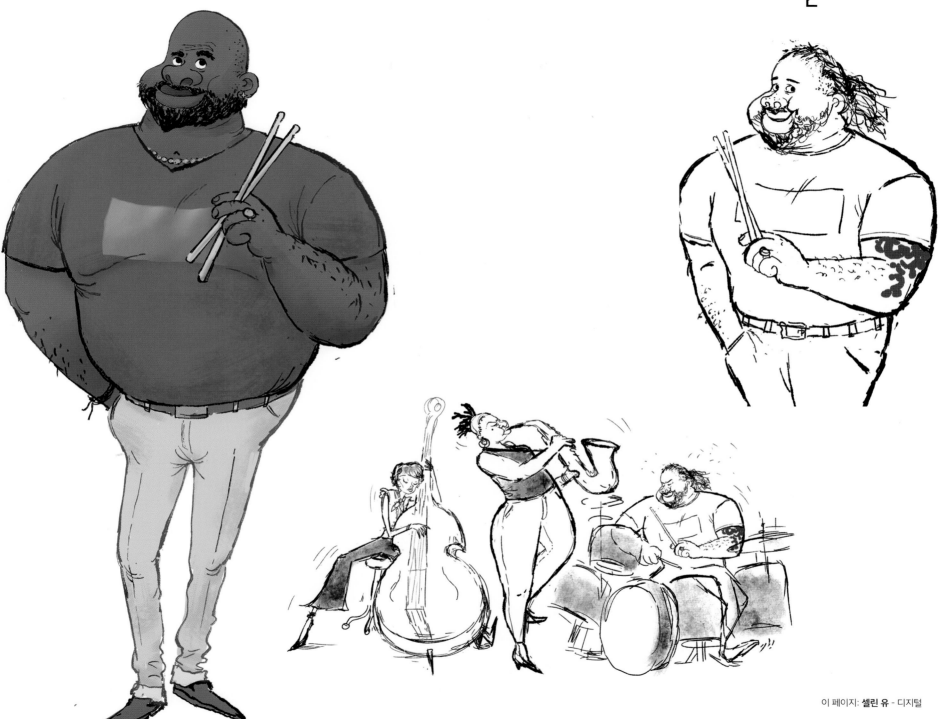

이 페이지: 셀린 유 - 디지털

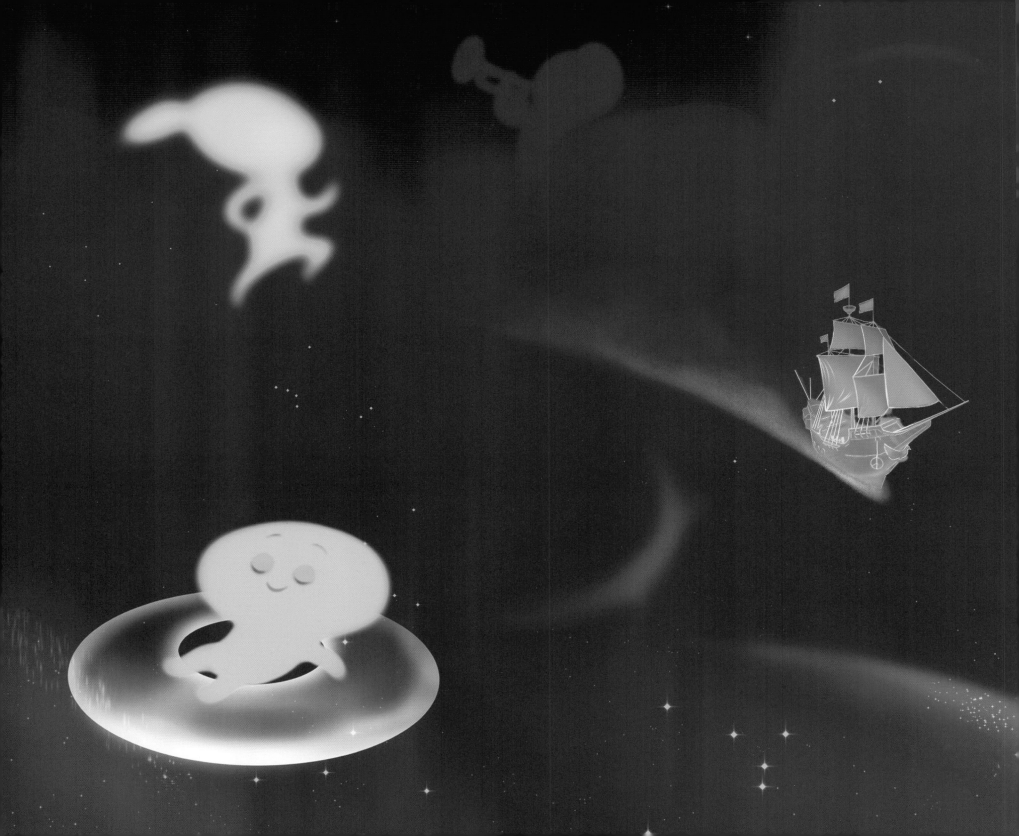

무아지경

무아지경The Zone은 마음 상태에 따라 영혼이 들락날락하는 정신 에너지의 장소이다. 특정한 취미나 흥미, 혹은 한시도 눈을 뗄 수 없게 만드는 어떤 일에 고도로 집중된 상태이다.

에너지가 최고조에 달하면 뭔가에 푹 빠져 있는 느낌을 보여주기 위해 무아지경의 색깔들이 조화롭게 움직이며 한데 섞인다.

스티브 필처 - 디지털

PART 2

머나먼 저세상

머나먼 저세상Great Beyond은 우리가 알고 있는 그 모든 것을 뛰어넘는 세계이다. 광활한 공간의 눈부신 하얀 빛으로 표현되지만, 그 이상 달리 설명할 길이 없다. 빛 너머에 있는 모든 것은 전부 해석에 달려 있다.

옆 페이지: **피터 로우** - 3D 디지털
왼쪽 위: **스티브 필처** - 디지털
오른쪽 위: **데이브 스트릭** - 3D 디지털
아래: **셀린 유** - 디지털

소울 조

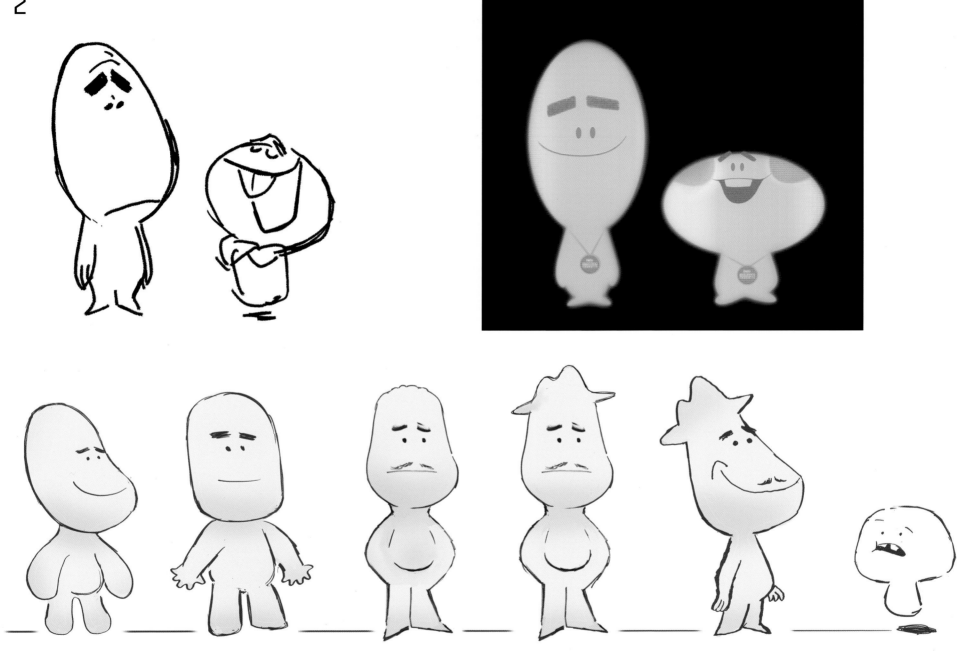

왼쪽 위: **토니 푸실레** - 디지털
오른쪽 위: **리키 니에르바 / 스티브 필처** - 디지털
아래: **셀린 유** - 디지털

이 페이지:
토니 푸실레 -
디지털

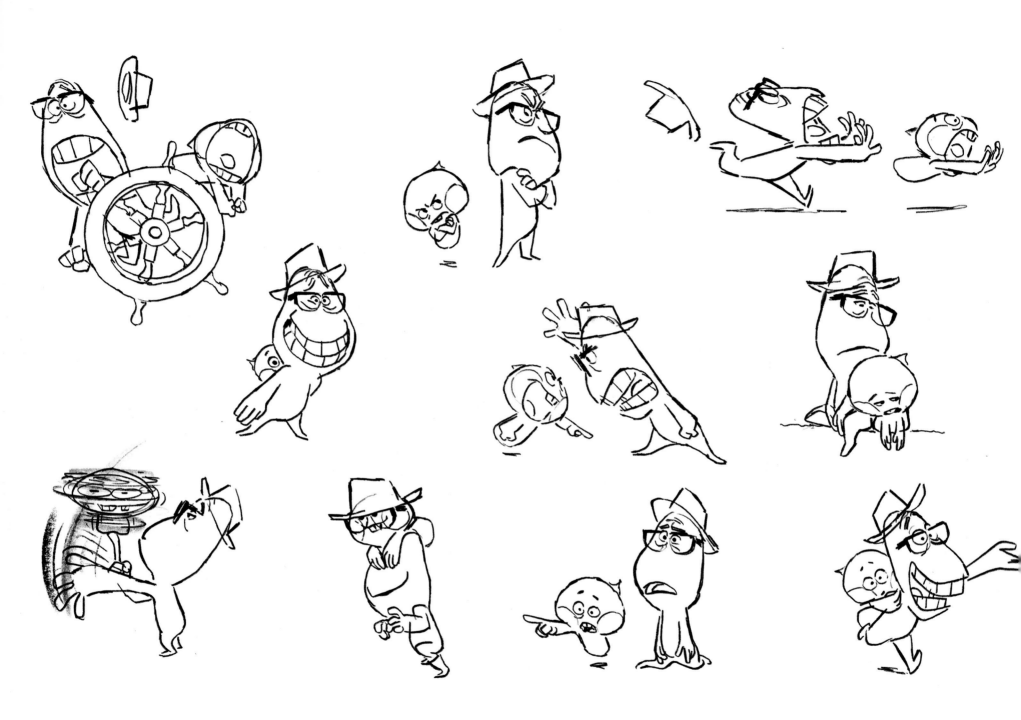

양쪽 페이지: **토니 푸실레** - 디지털

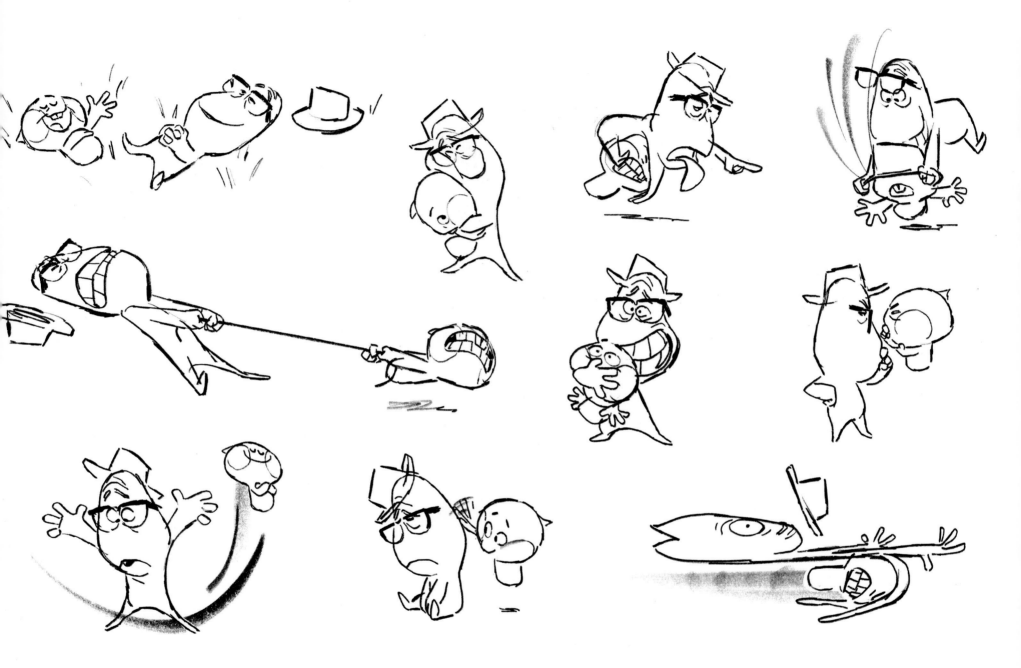

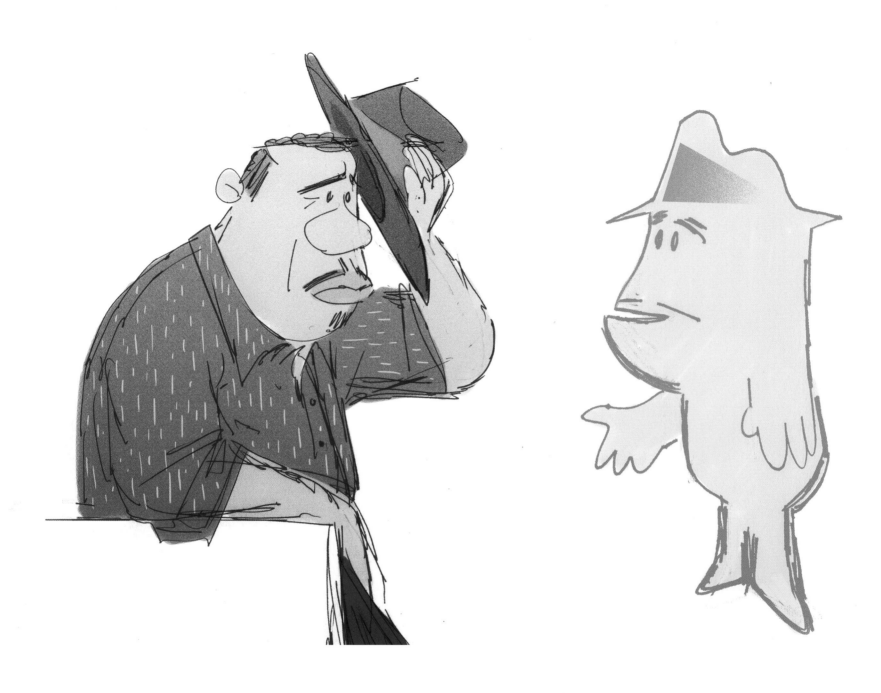

이 페이지: **디아나 마르세이에즈** - 디지털
옆 페이지: **토니 푸실레 / 스티브 필처** - 디지털

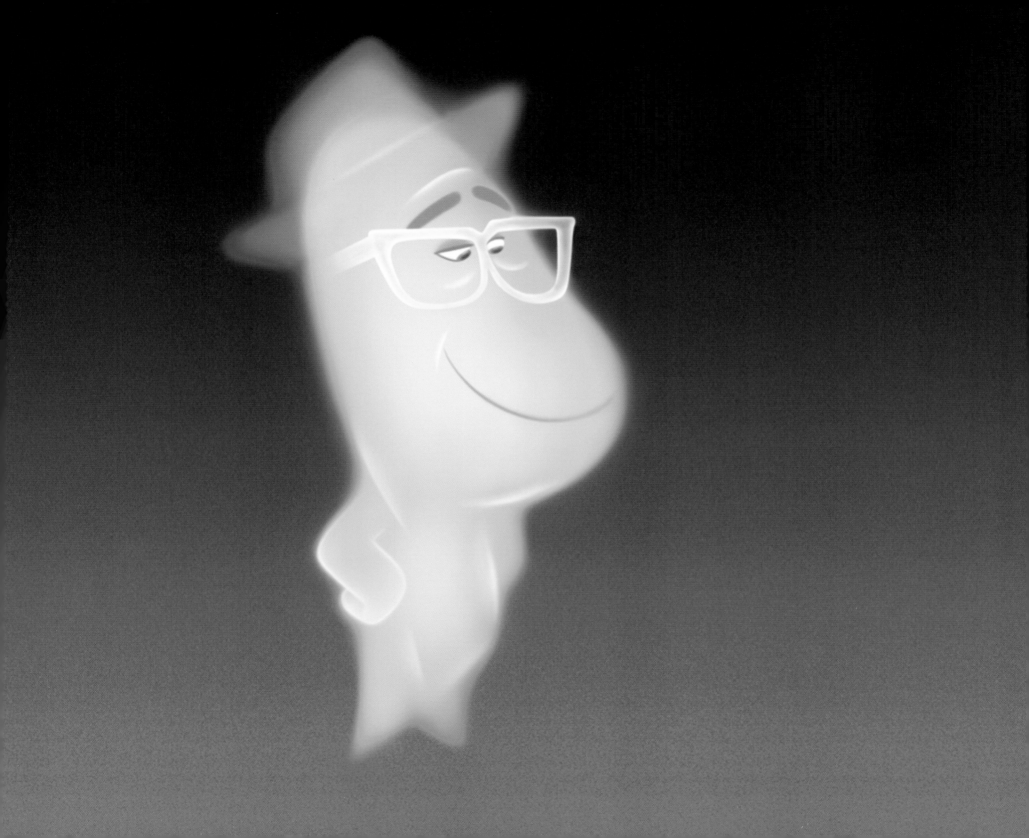

셀린 유 - 디지털

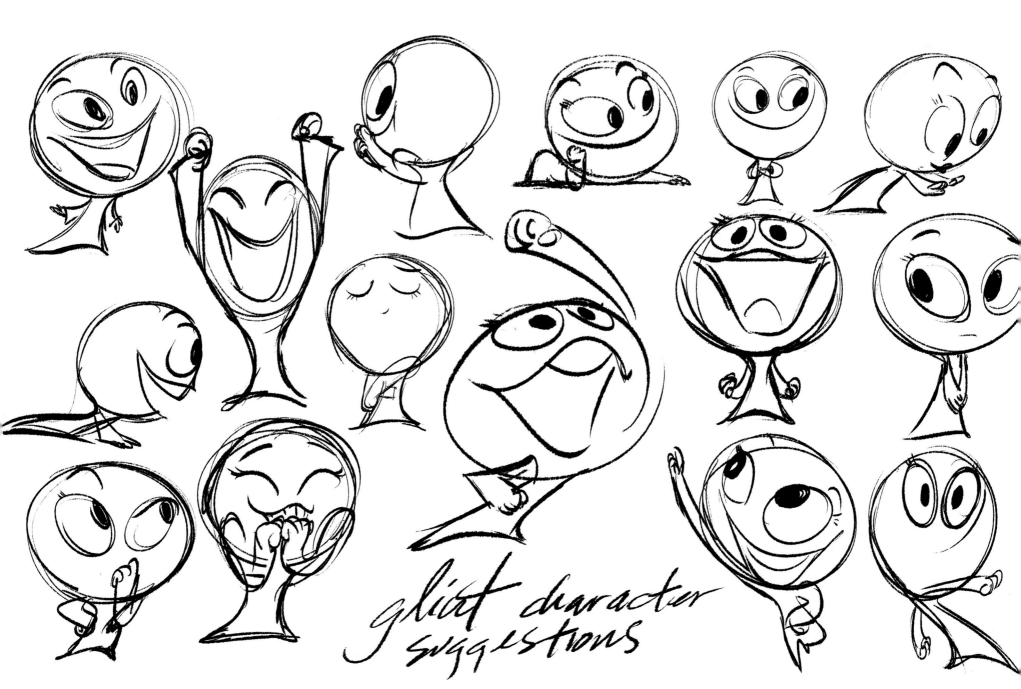

glint character suggestions

리키 니에르바 - 연필

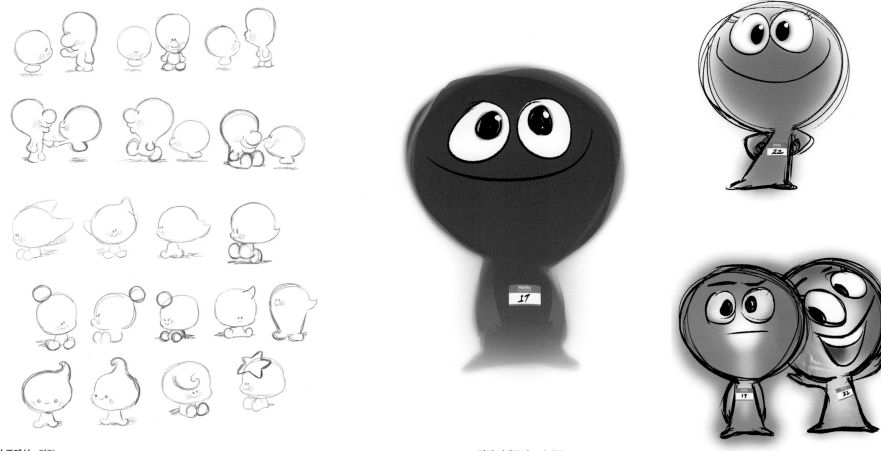

빌 프레싱 - 연필

리키 니에르바 - 디지털

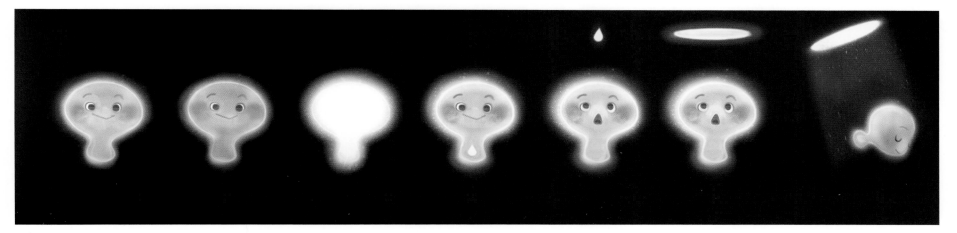

마리아 이 - 디지털

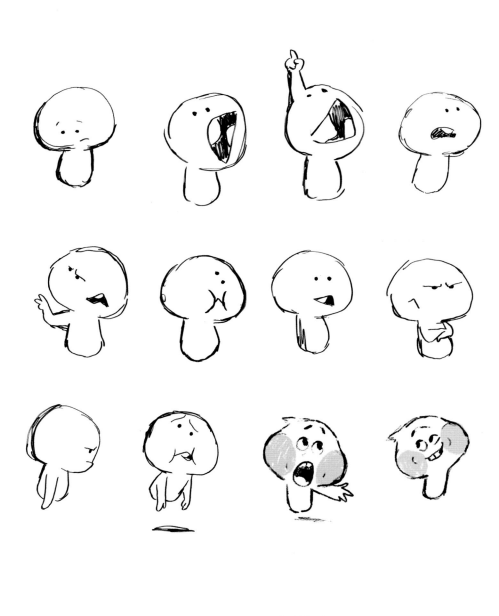

맨 윗줄, 가운데 줄, 왼쪽 아래 2개: **앨버트 로자노** - 마커
오른쪽 아래 2개: **토니 푸실레** - 디지털

토니 푸실레 - 점토 조각 / **매튜 사루비** - 사진

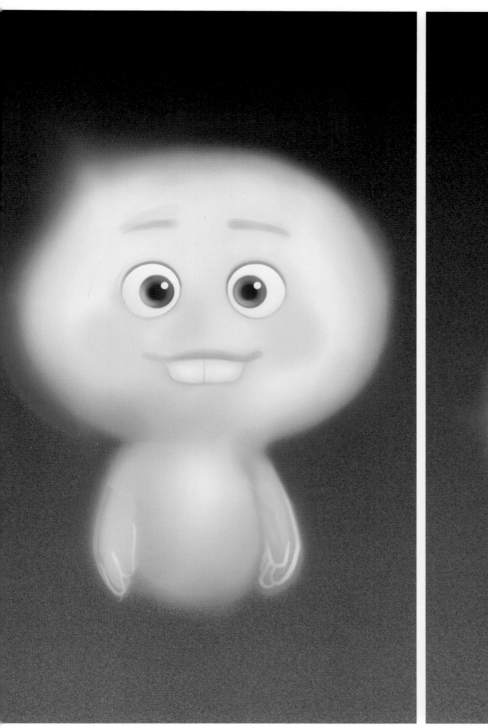
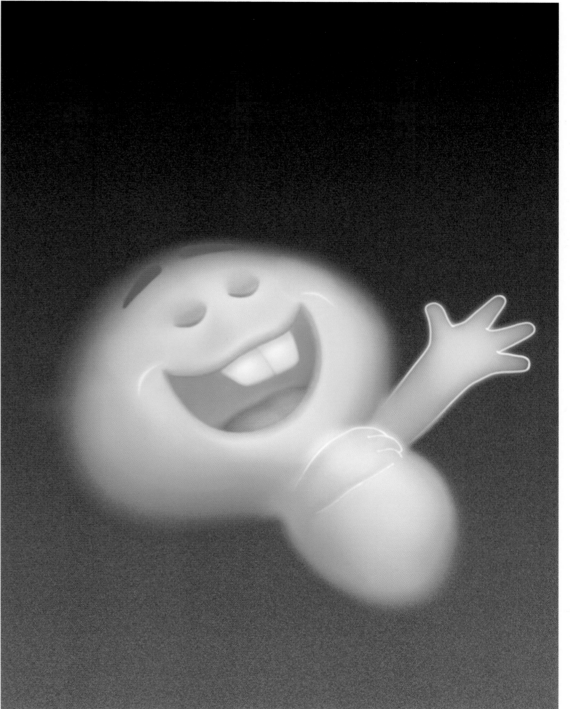

이 페이지: **브린 이메이저** - 디지털

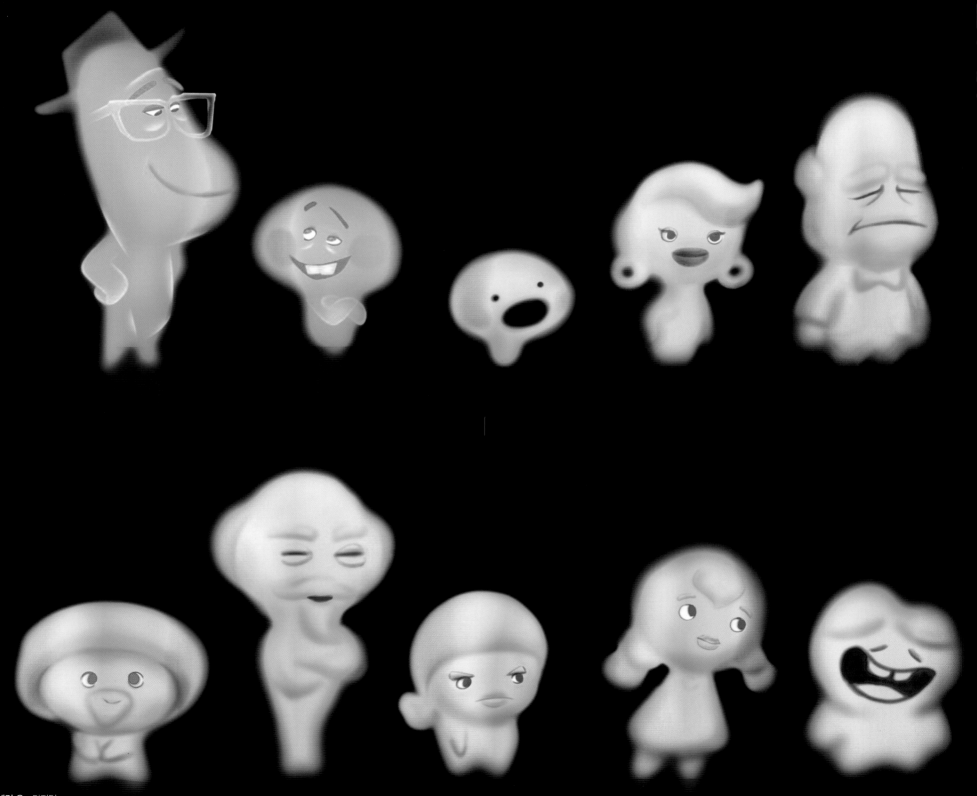

셀린 유 - 디지털

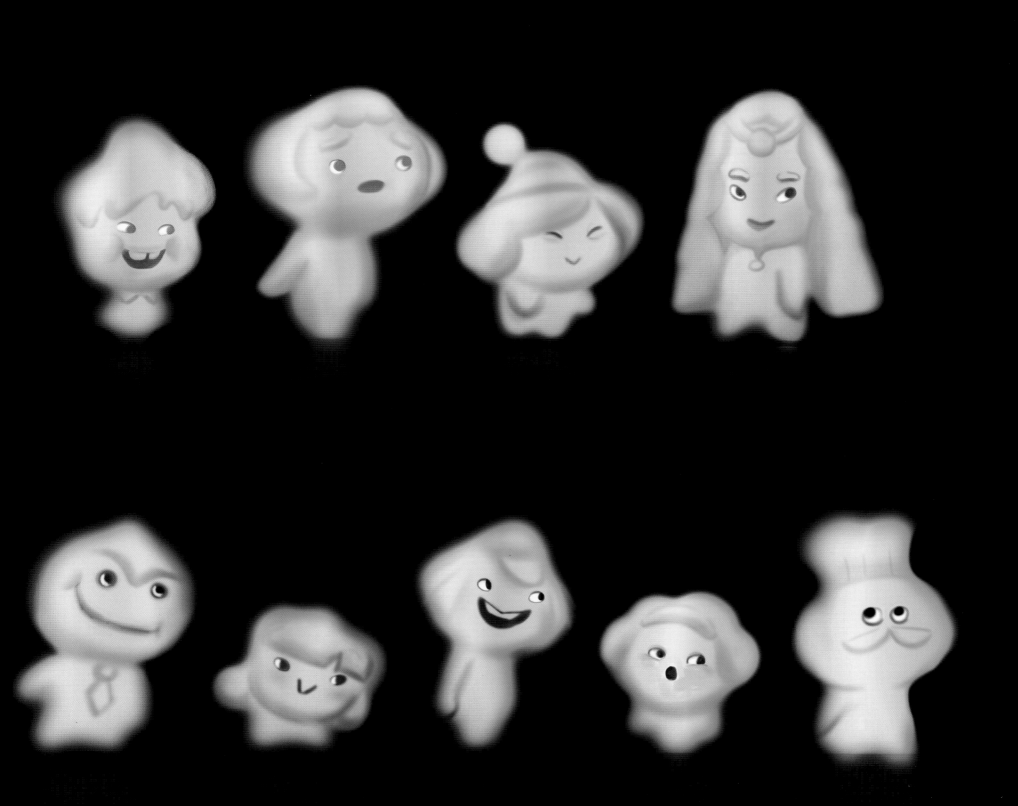

카운슬러 제리

이 아이디어는 디자인 초기 단계에서 갑자기 떠올랐다. 카운슬러들이 우주 그 자체라면 어떨까? 우주가 소통하려고 했다면 과연 어떤 모습일까? 가장 재미있는 것은, 그 존재가 우리에게 친숙하고 인간같이 보이려고 애쓰지만, 뭐 하나 제대로 해내지 못한다면?

카운슬러 제리는 모든 형태로 이 아이디어를 의인화했다. 멘토들을 편안하게 해주려고 애쓰지만, 늘 의도치 않게 어설퍼 보이는 존재, 카운슬러들이 지구상의 그 어떤 것과도 다른 비현실적이며 특별한 존재로 느껴지게끔 만드는 것은 가장 필수적인 요소였다. 이 디자인은 영혼들을 낯선 세계로 인도하는 천상의 존재에 잘 어울린다.

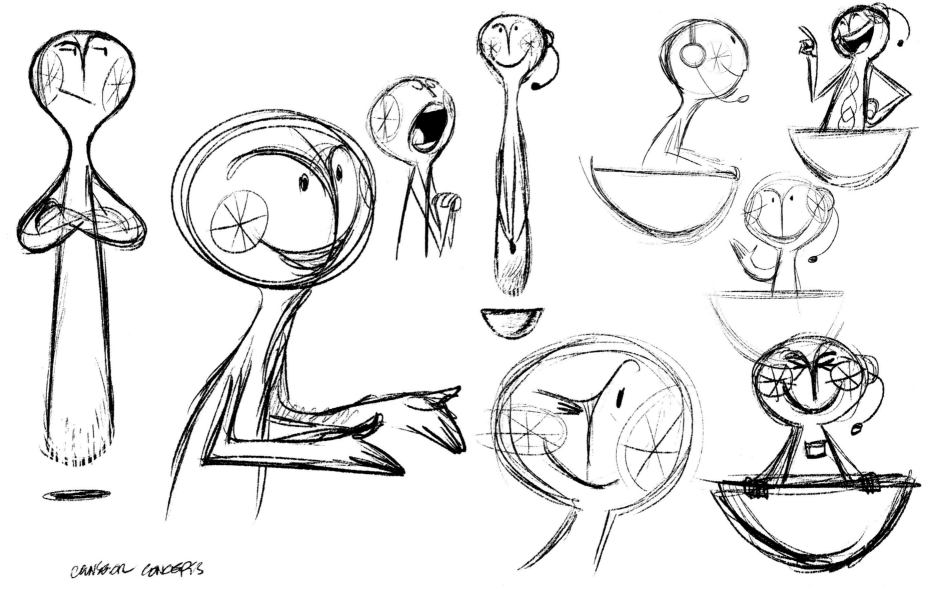

이 페이지: **리키 니에르바** - 연필

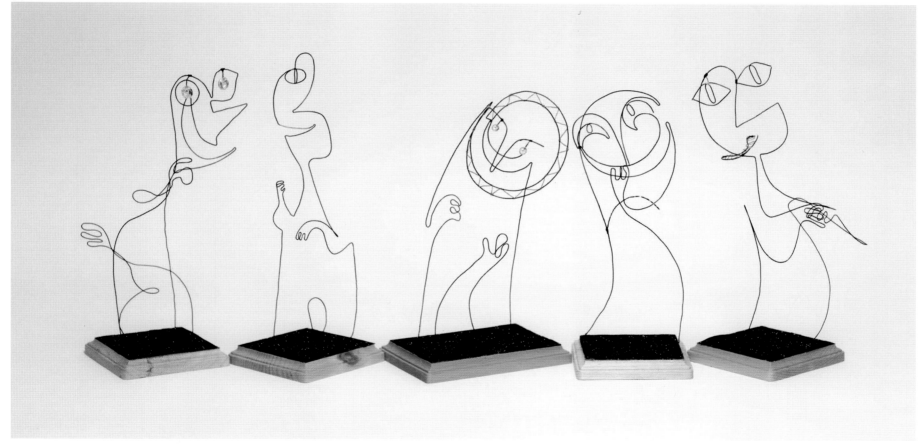

철사를 이용해 3차원 캐릭터를 창조하는 과정은 믿기 어려울 만큼 복잡한 작업이다. 이 와이어 조각품들은 영화제작 과정에서 애니메이터들에게 통찰력을 제공했다.
다른 한 각도에서 조각품들을 보게 되면 뒤죽박죽 어긋나 있고 무질서하게 보이기도 하는데, 디자인된 형태 그대로 한곳에 모아 딱 알맞은 위치에서 봐야 제대로 보인다.

위: **아프톤 코빈** - 디지털
아래: **디아나 마르세이에즈** - 와이어 조각 / **매튜 사루비** - 사진

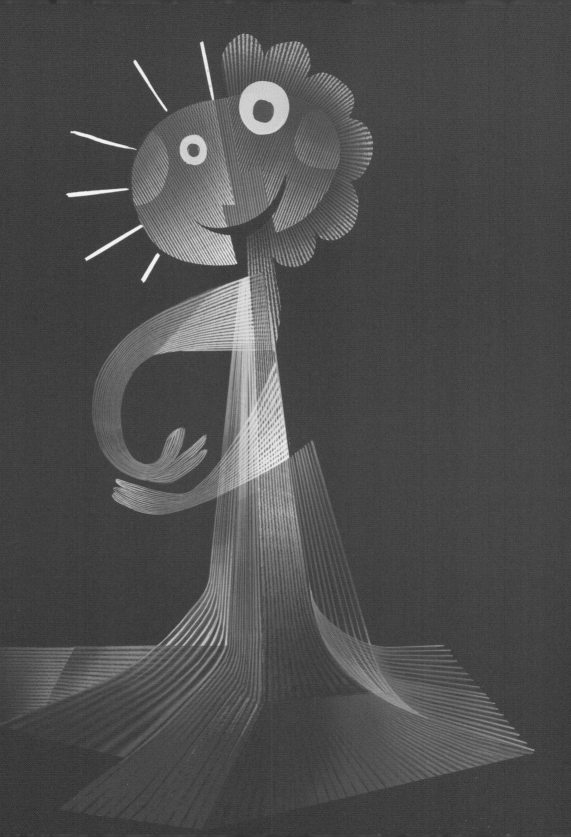

앨버트 로자노 - 디지털

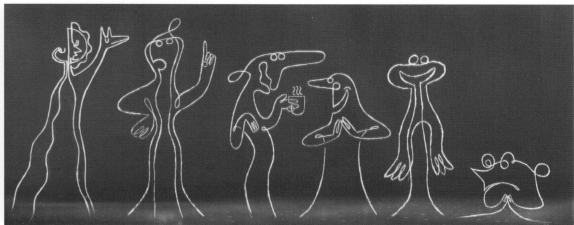

윗줄과 오른쪽: **마리아 이** - 디지털

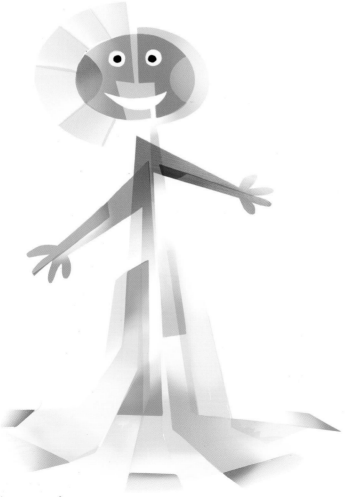

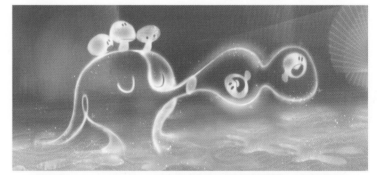

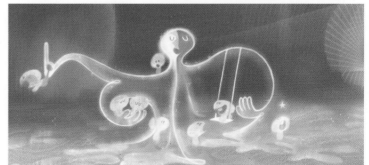

앨버트 로자노 - 디지털

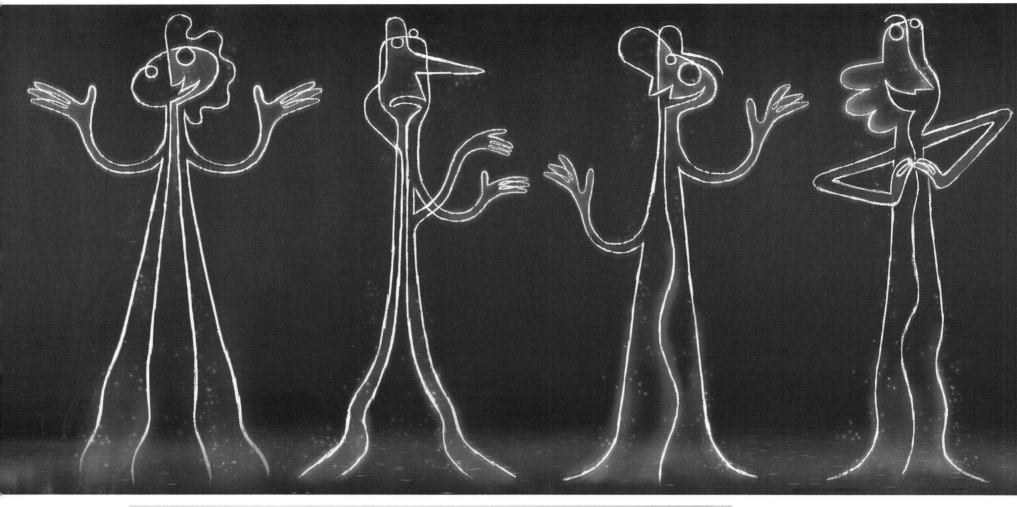

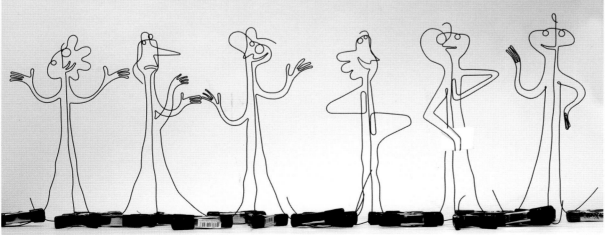

오른쪽: **제롬 랜프트** - 와이어 조각

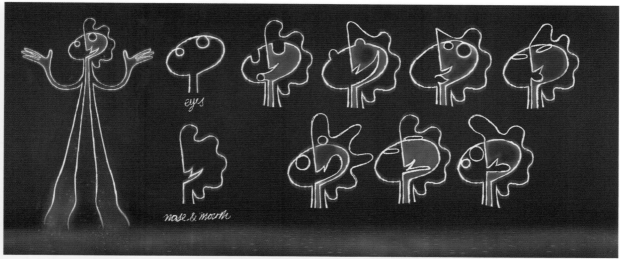

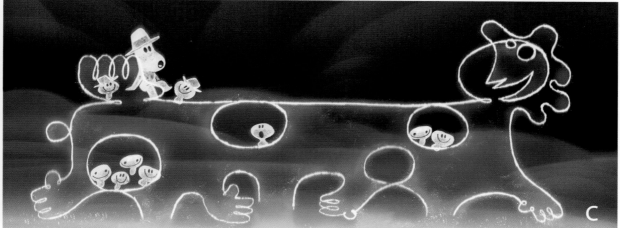

위: **마리아 이** - 디지털

앨버트 로자노 - 디지털

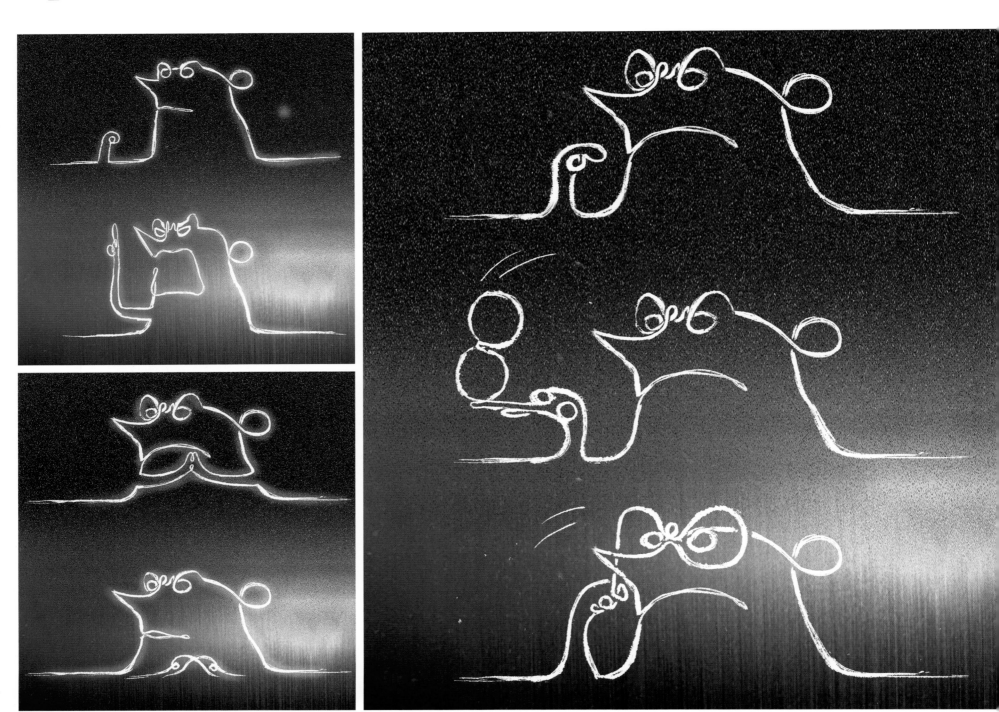

이 페이지: **레이첼 신** - 디지털

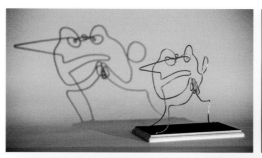 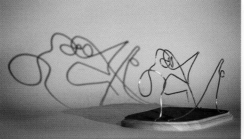 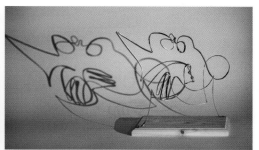

맨 위:
레이첼 신 - 와이어 조각 /
데보라 콜맨 - 사진
가운데: **레이첼 신** - 디지털
아래:
제롬 랜프트 - 와이어 조각 /
데보라 콜맨 - 사진

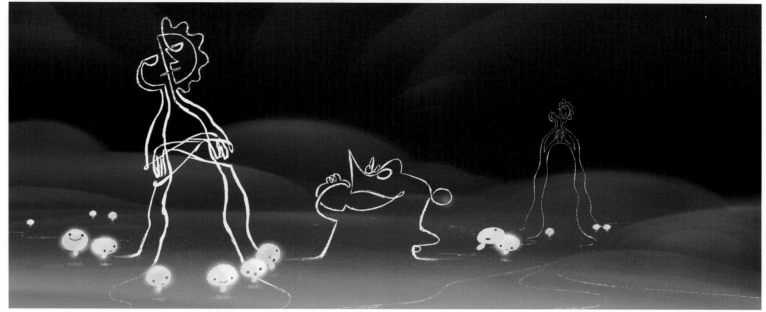

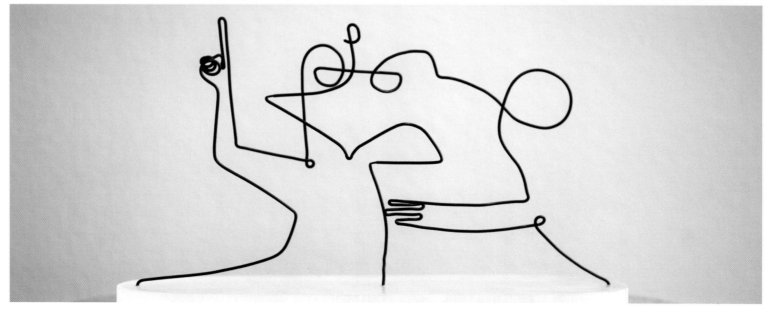

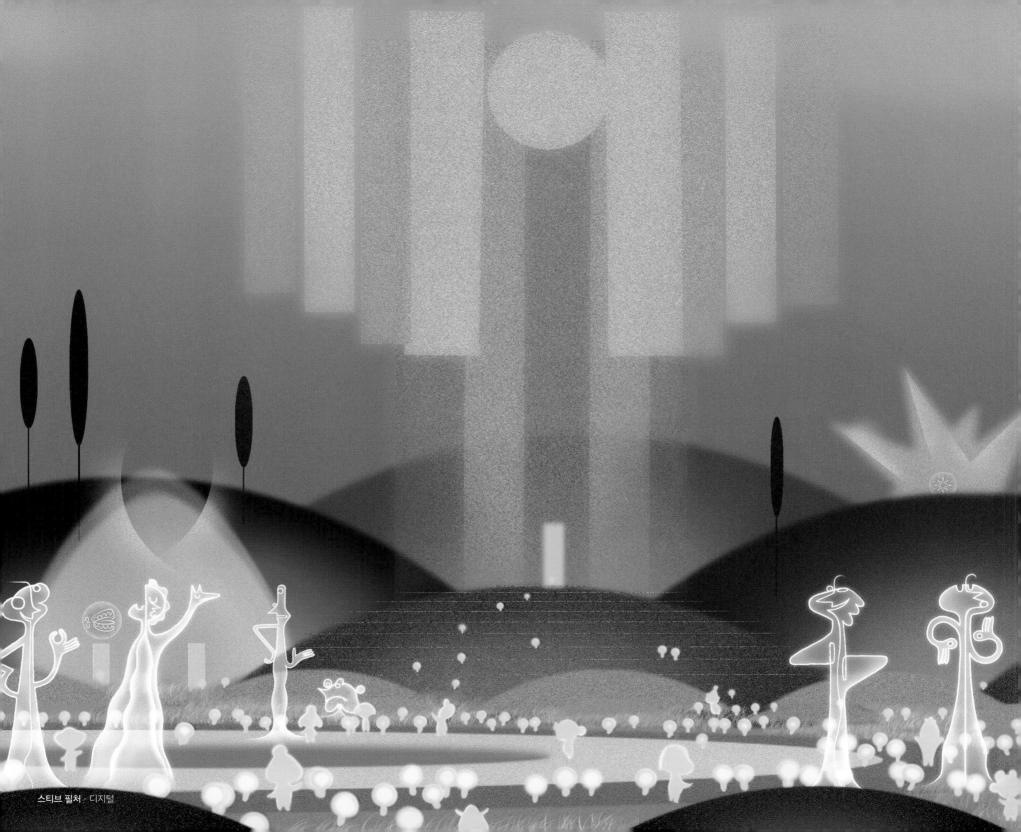

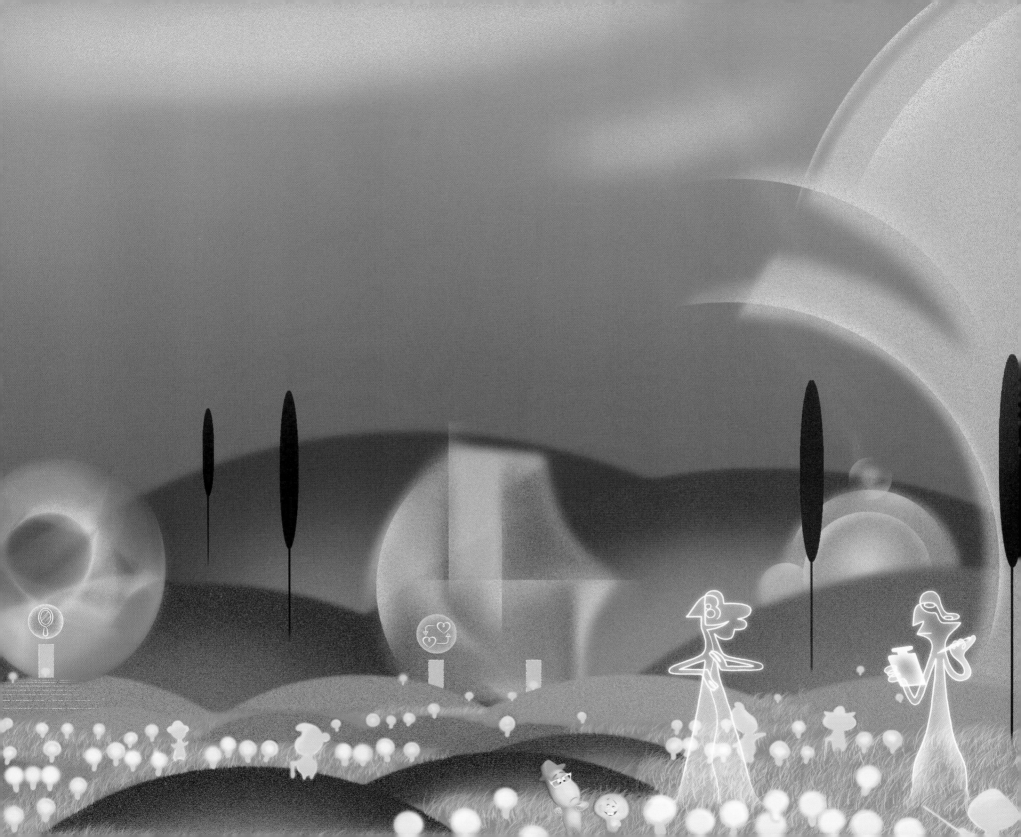

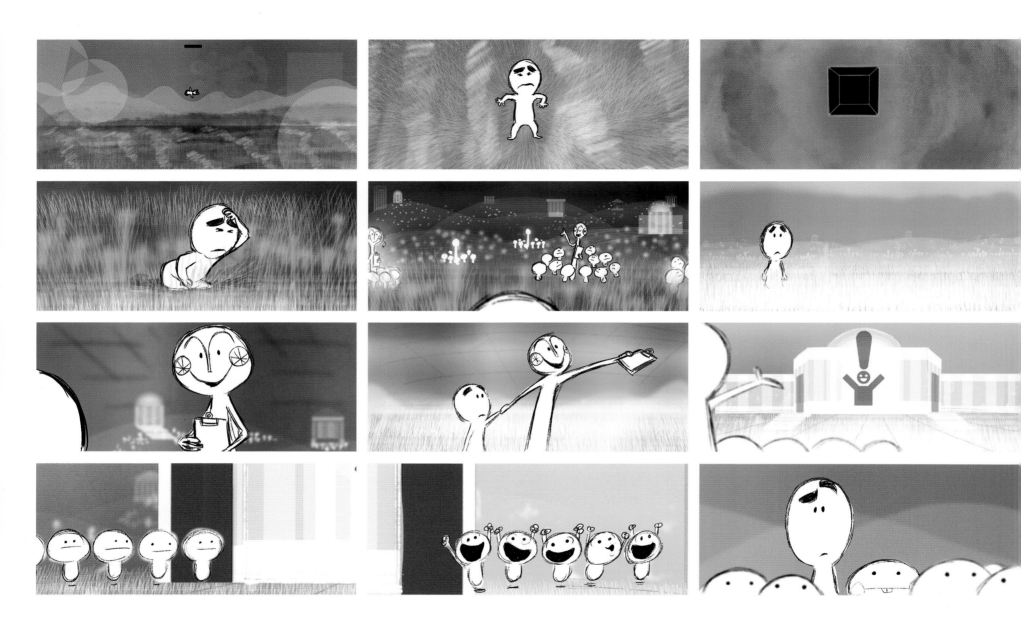

유 세미나

이 시퀀스에서 조는 문득 자신이 몹시 혼란스러운 장소에 와 있음을 깨닫는다. 그곳은 영혼들이 지구로 가기 전, 보살핌과 교육을 받는 일종의 유치원과 같은 곳이다.
스토리보드를 만드는 동안, 아티스트는 유 세미나You Seminar의 환경을 표현하기 위해 엘리시온 평야(엘리시움Elysium이라고도 불리며, 고대 그리스 종교의 특정 분파와 철학의 특수한
학파들이 오랜 시간 유지해온 사후 세계의 개념)와 대학 캠퍼스의 느낌을 동시에 살린 후, 오로라가 가득한 천상의 분위기가 스며들도록 했다.

토니 로세나스트 - 디지털 스토리보드

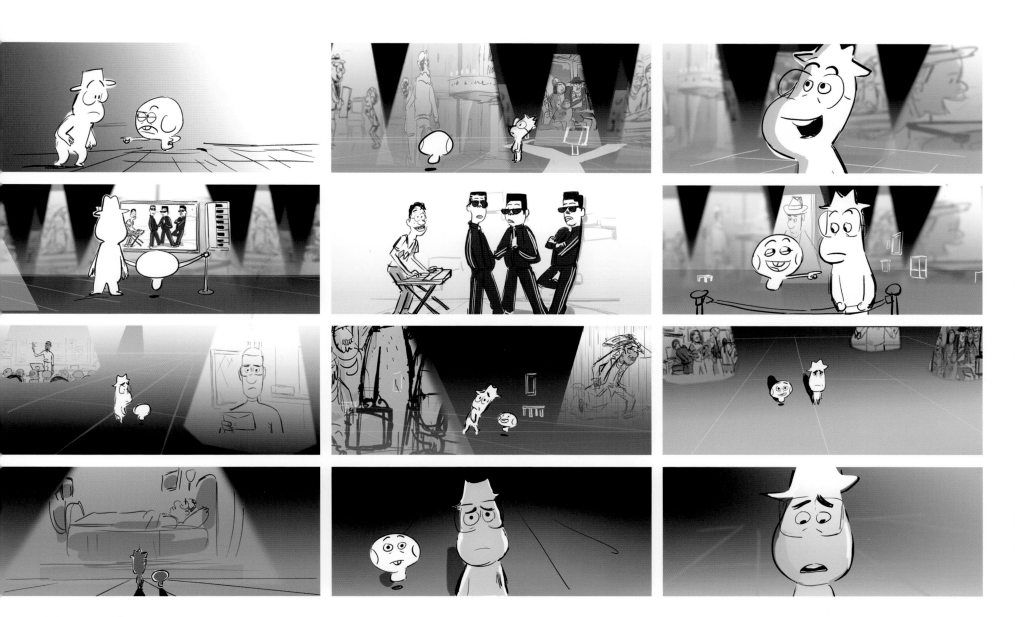

조의 삶

이 장면의 목적은 조가 자신의 기대에 부응하여 살지 못했다는 깨달음에 이르게 하는 것이었다. 스토리보드를 만드는 동안, 스토리 아티스트는 조가 화면에서 작게 느껴지게끔 그려내고, 다운 숏(down shot: 피사체를 위에서 아래로 내려다보는 장면)을 이용해 비요른과 조의 삶 사이의 대비를 강조함으로써 극적으로 보일 수 있게끔 연출했다.

아프톤 코빈 - 디지털 스토리보드

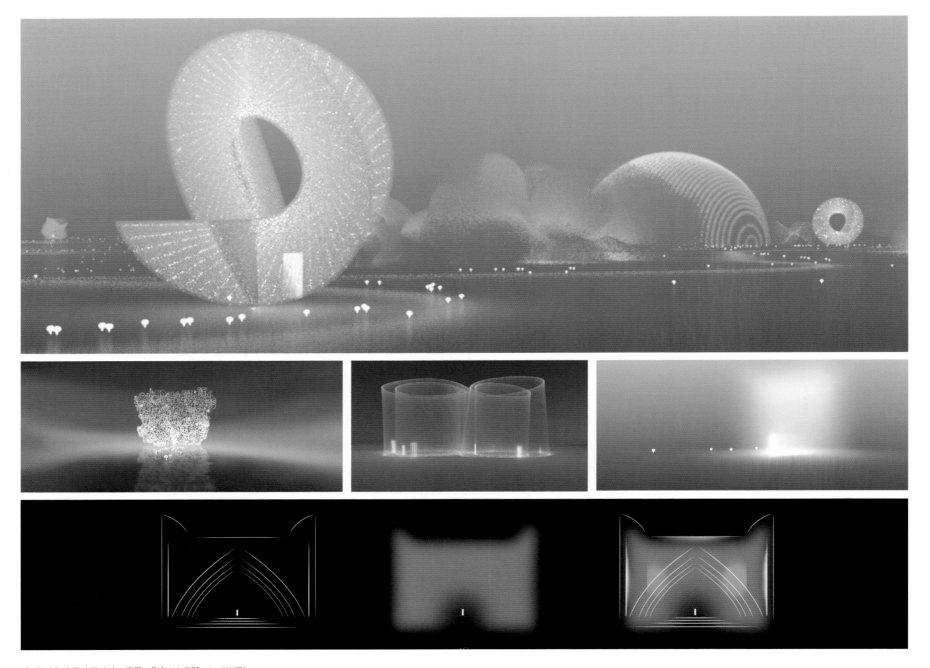

맨 위, 가운데 줄의 중앙과 오른쪽: **데이브 스트릭** – 3D 디지털
가운데 줄의 왼쪽: **할리 제섭** – 디지털
아래: **스티브 필처** – 디지털

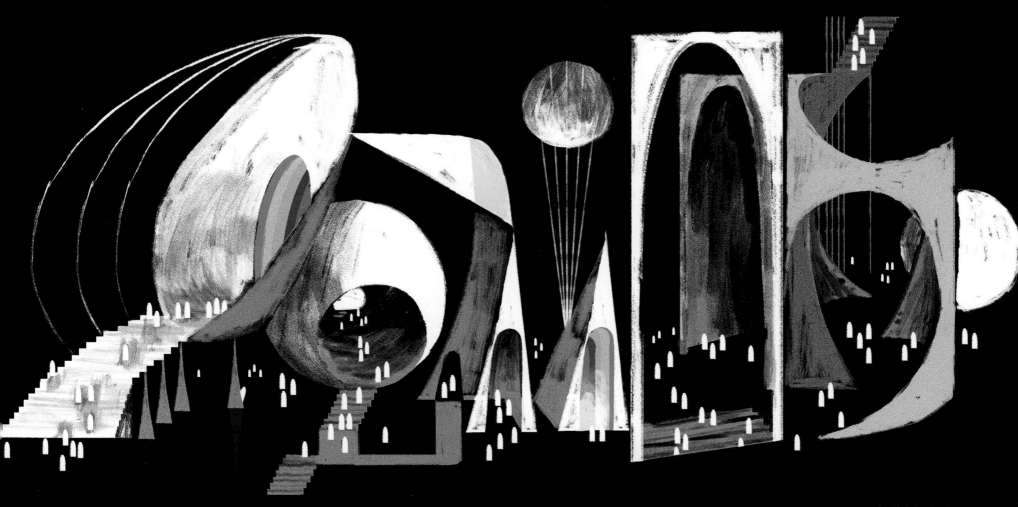

크리스 사사키 - 디지털

몇 가지 디자인 옵션이 방을 위해 구상되었다. 가장 큰 과제는 지나치게 글자에 의존하지 않고 성격과 관련된 아이디어를 떠올리도록 방을 디자인하는 것이었다. 또 그것을 구현하는 데 형상 언어를 이용할 것인지, 애니메이션이나 도상학, 아니면 그 모든 방법을 한꺼번에 활용할 것인지도 결정해야 했다. 결국, 성격처럼 규정하기 힘든 대상에 대해서는 추상 개념을 선택하는 게 가장 적절해 보였다.

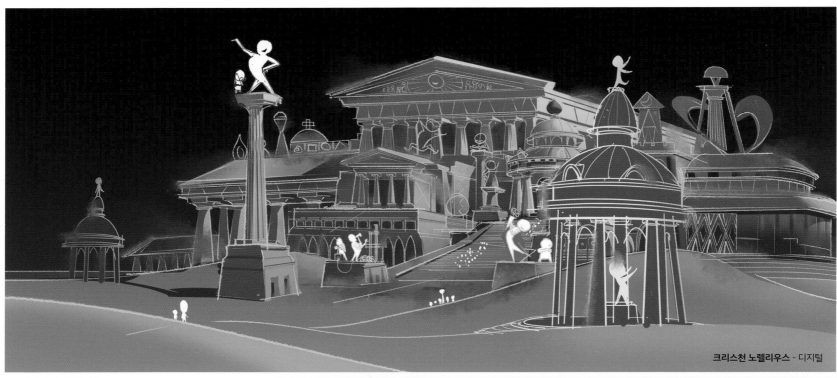

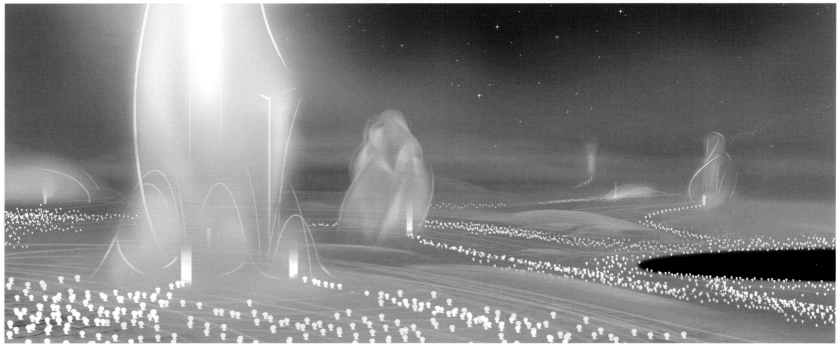

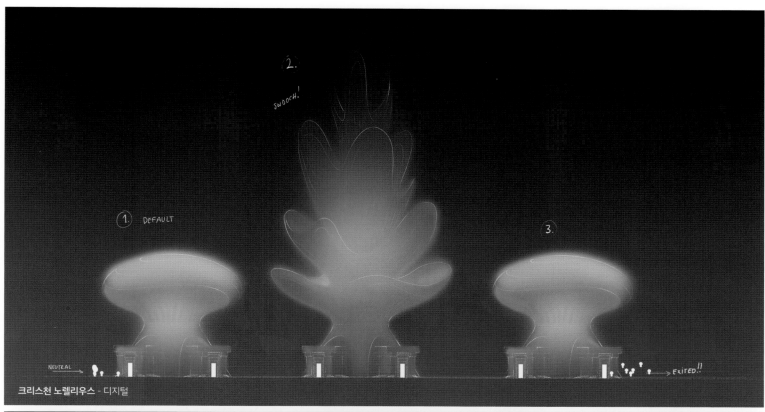

크리스천 노렐리우스 - 디지털

마이클 프레데릭슨 - 3D 디지털

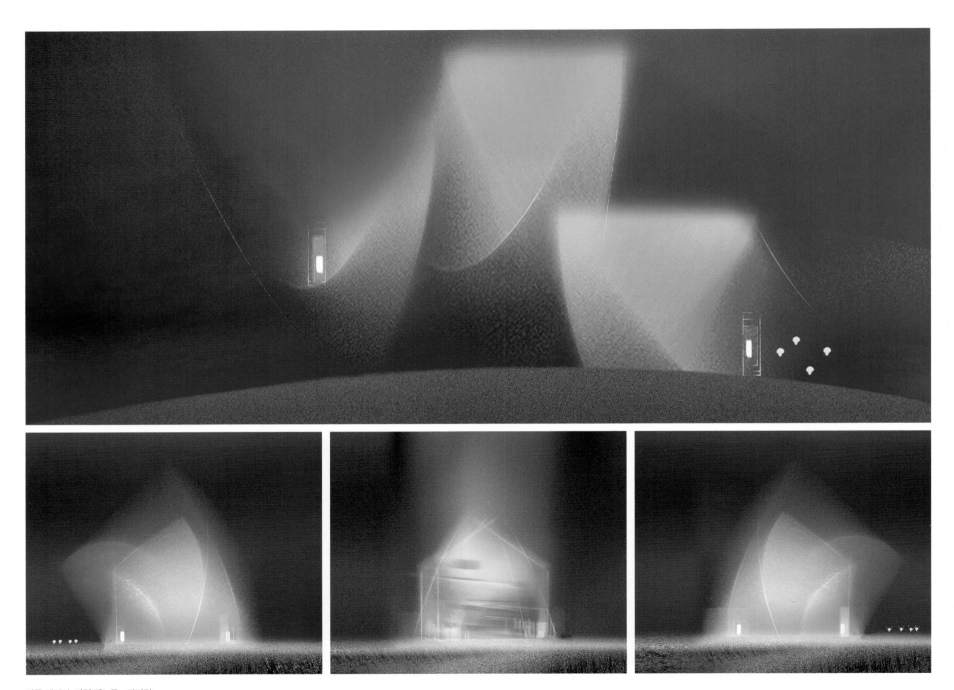

양쪽 페이지: **카일 맥노튼** - 디지털

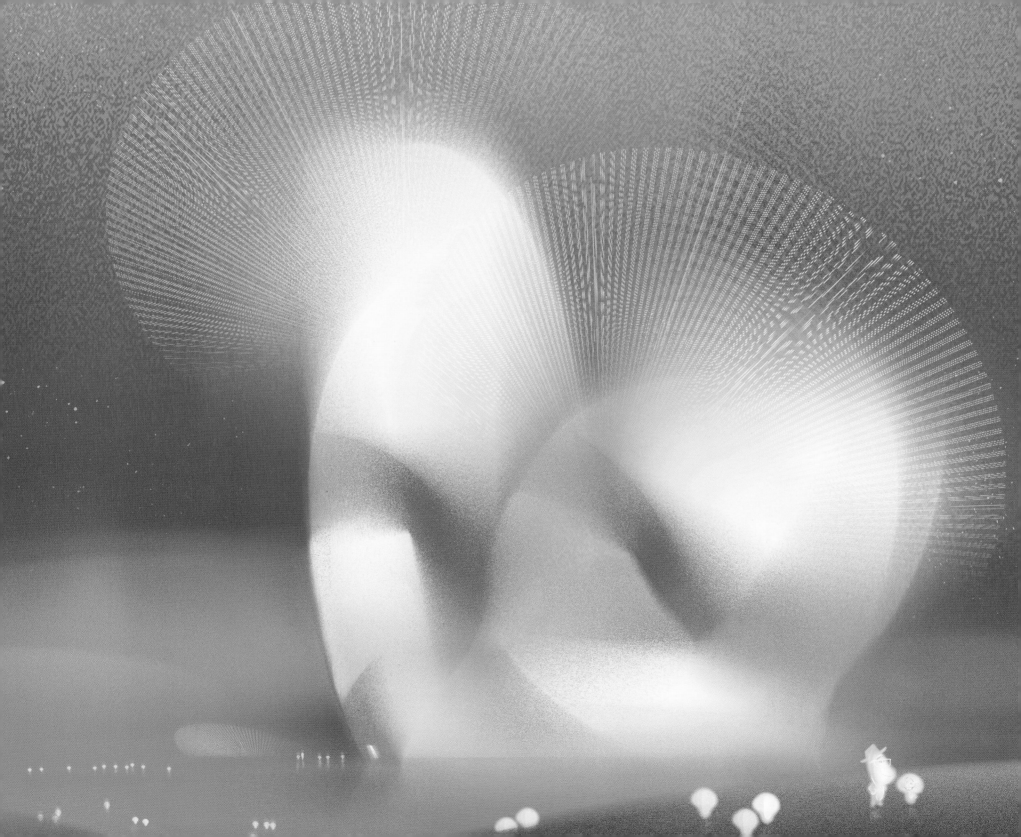

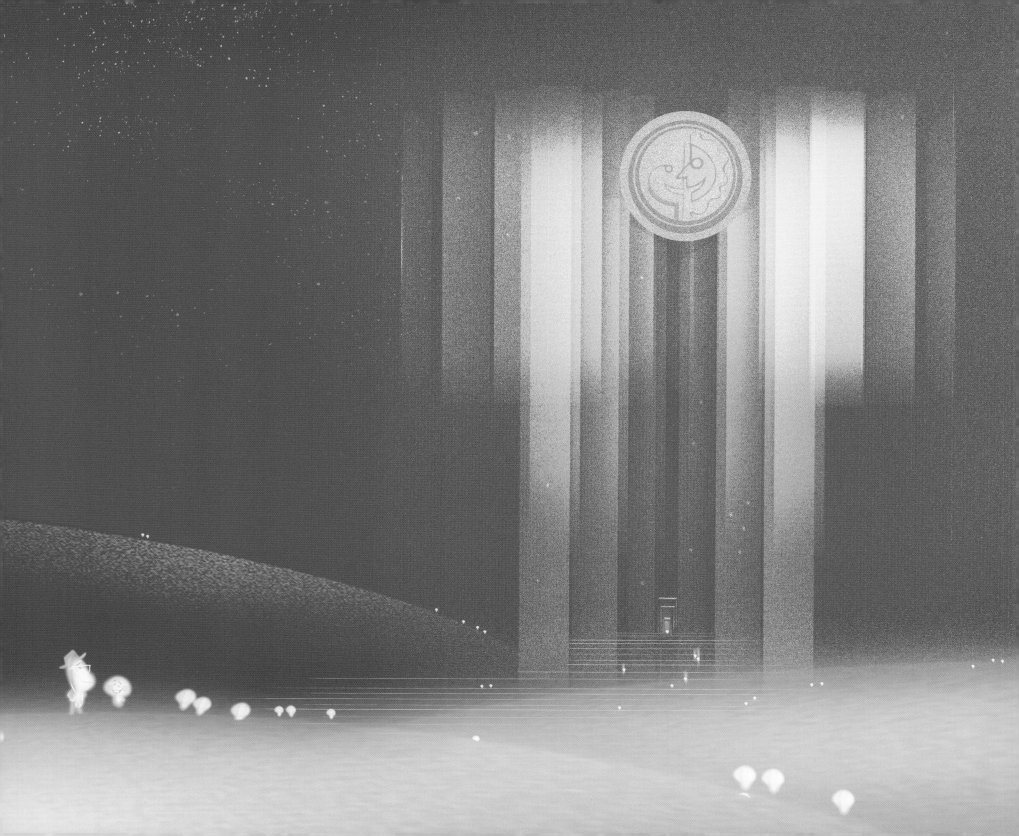

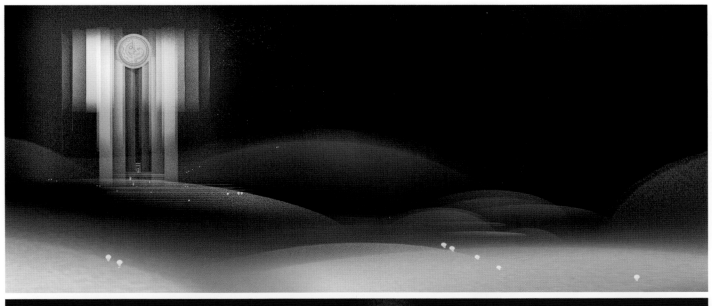

모든 것의 전당Hall of Everything**은 지구상의 물체들을 반투명하게 보여준다.** 다만 영혼들이 깨닫지 못하는 것은 홀 안의
사물들과 세트가 실제로 존재하는 것들을 암시한다는 점이다. 그 형상들은 알아볼 수는 있지만, 지구에서 볼 수 있는 것들을
간단하게 축소해서 보여줄 뿐이다. 촉감이나 냄새, 광경, 맛 등은 삶을 직접 경험하게 되기 전까지는 결코 헤아릴 수 없다.

양쪽 페이지: **카일 맥노튼** - 디지털

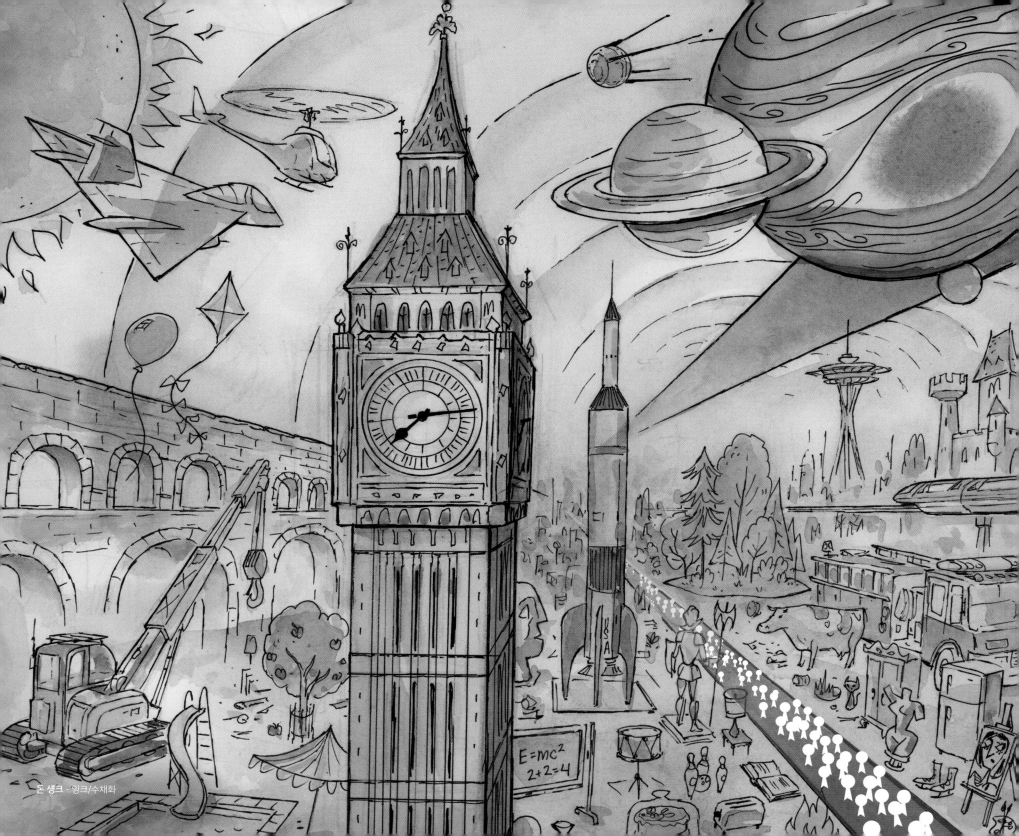

돈 섕크 - 잉크/수채화

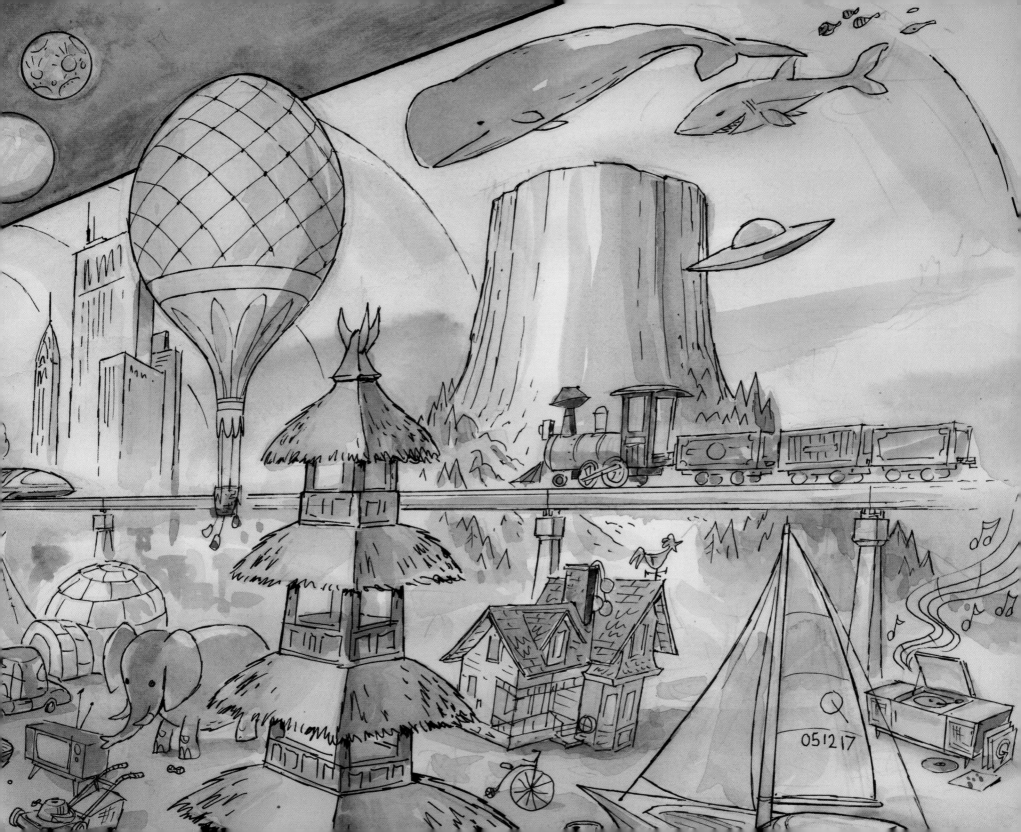

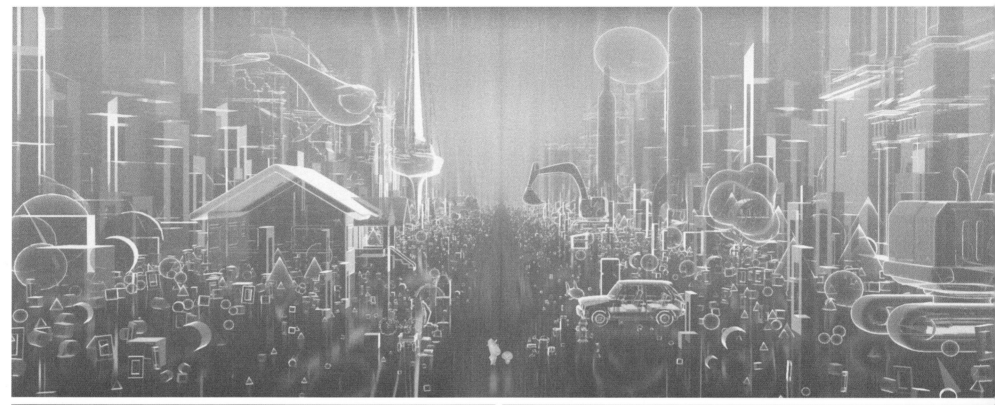

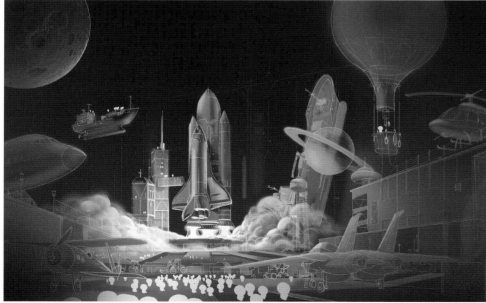

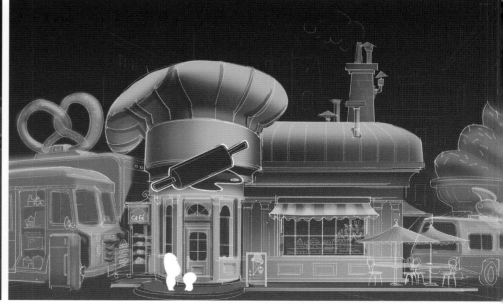

위: **데이브 스트릭** - 3D 디지털
아래와 옆 페이지: **크리스천 노렐리우스** - 디지털

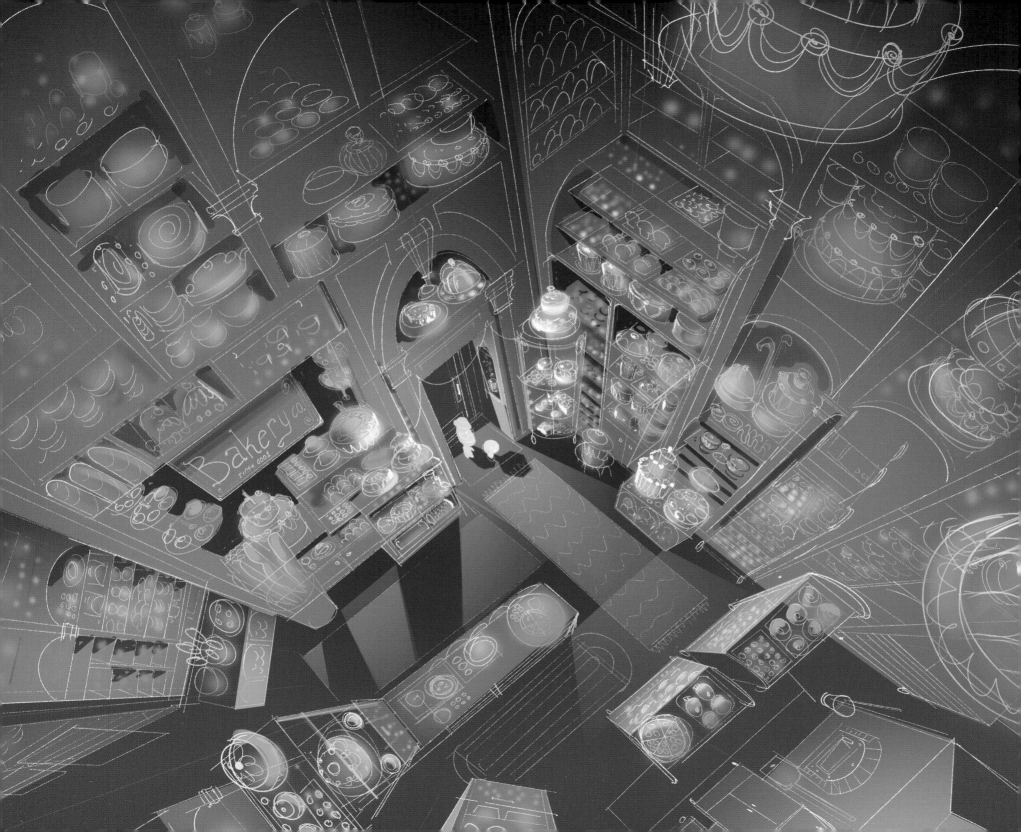

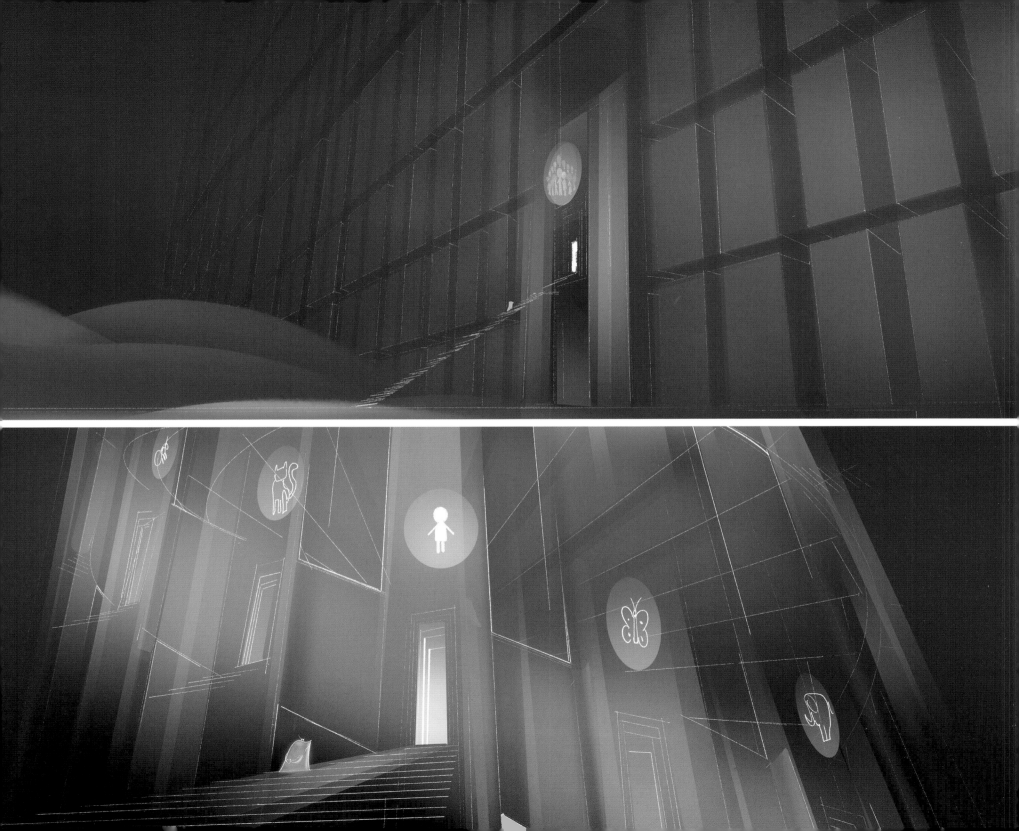

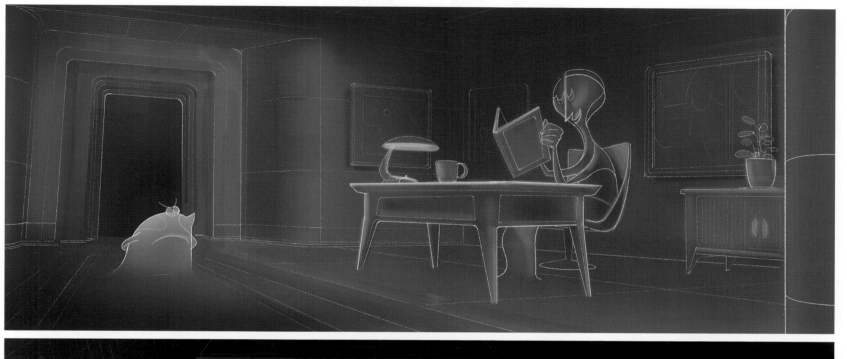

양쪽 페이지: **크리스천 노렐리우스** - 디지털

Excitable	Anxious
Aloof	Clingy
Insecure	Funny
Self-Absorbed	Empathetic
Mischievous	Aggressive

Icons

22's pass:
"Moody, extroverted cynic who's extremely punctual."

Agreeable
Skeptic
Cautious
Flamboyant

Irritable
Wallflower
Dangerously
Curious

Manipulative
Megalomaniac
Intensely
Opportunistic

Agreeable Skeptic Cautious

지구 포털

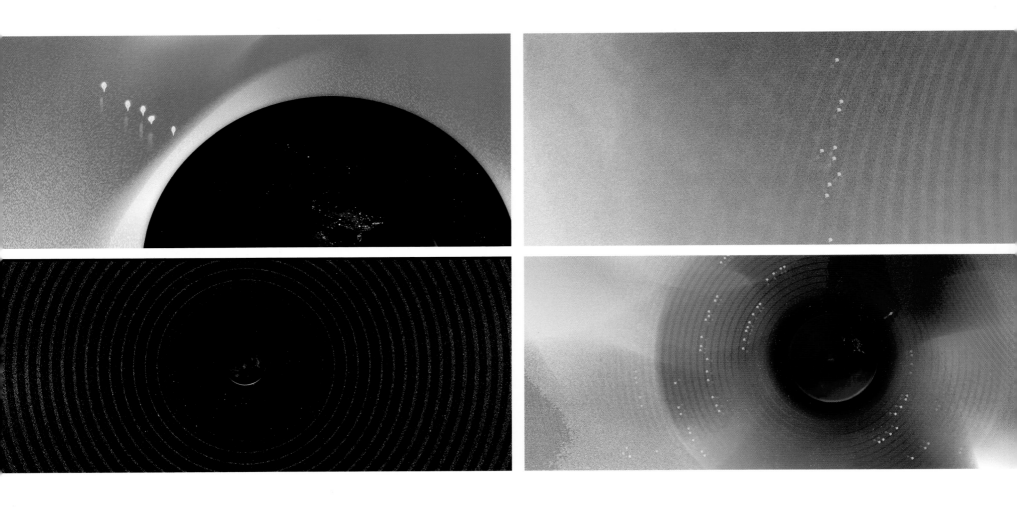

이 페이지: **카일 맥노튼** - 디지털

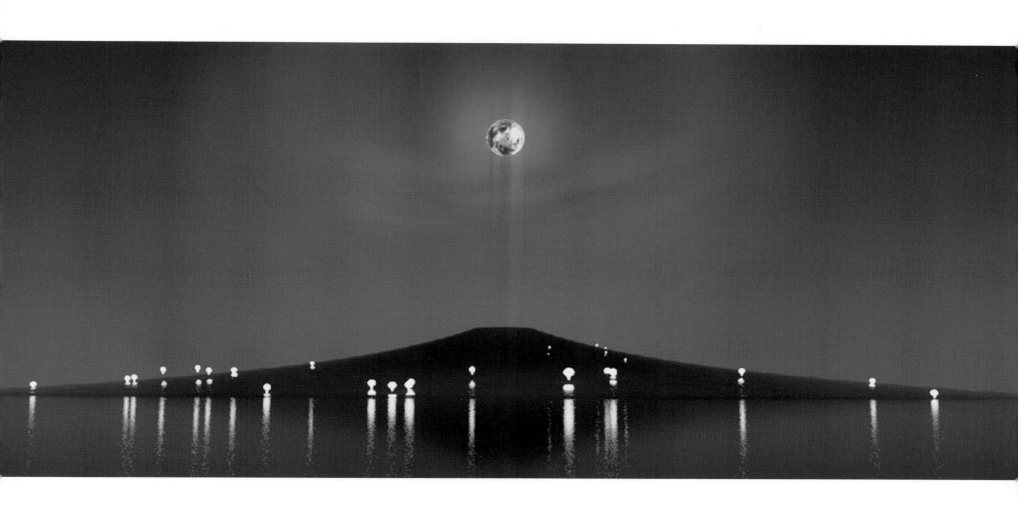

데이브 스트릭: 3D 디지털

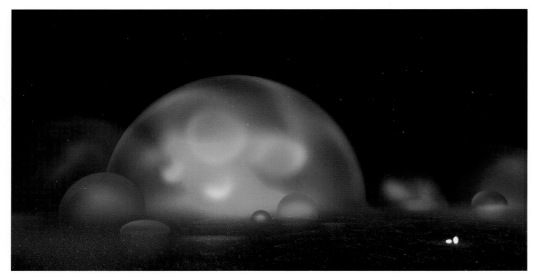

아이메이 커트 - 3D 디지털

아스트랄계

아스트랄계ASTRAL HILLS는 유 세미나와 같은 법체계와 영적 세계의 물리학을 고수하고 있지만, 동시에 예측이 불가능한 소울 월드에 속해 있다. 그곳은 숲과 같아서 길 잃은 영혼들이 헤매거나, 혹은 국경 없는 신비한 사람들이 여행하는 거친 공간이다.

길 잃은 영혼들은 지구에서 강박관념에 사로잡혀 길을 잃은 영혼들이다. 그들은 아스트랄계의 물질 속에 갇힌 채, 그들의 육체로 돌아가는 여정에서 신비로운 자들이 그들을 도울 때까지는 목적 없이 떠돌아다닌다.

크리스천 노렐리우스 - 점토 조각 / **매튜 사루비** - 사진

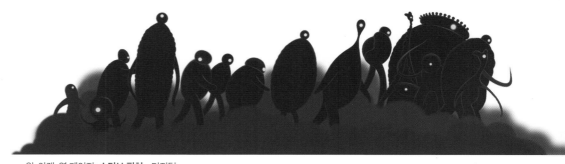

위, 아래, 옆 페이지: **스티브 필처** - 디지털

YOU SEMINAR LOST SOULS ASTRAL HILLS / WANDERING CLOUDS

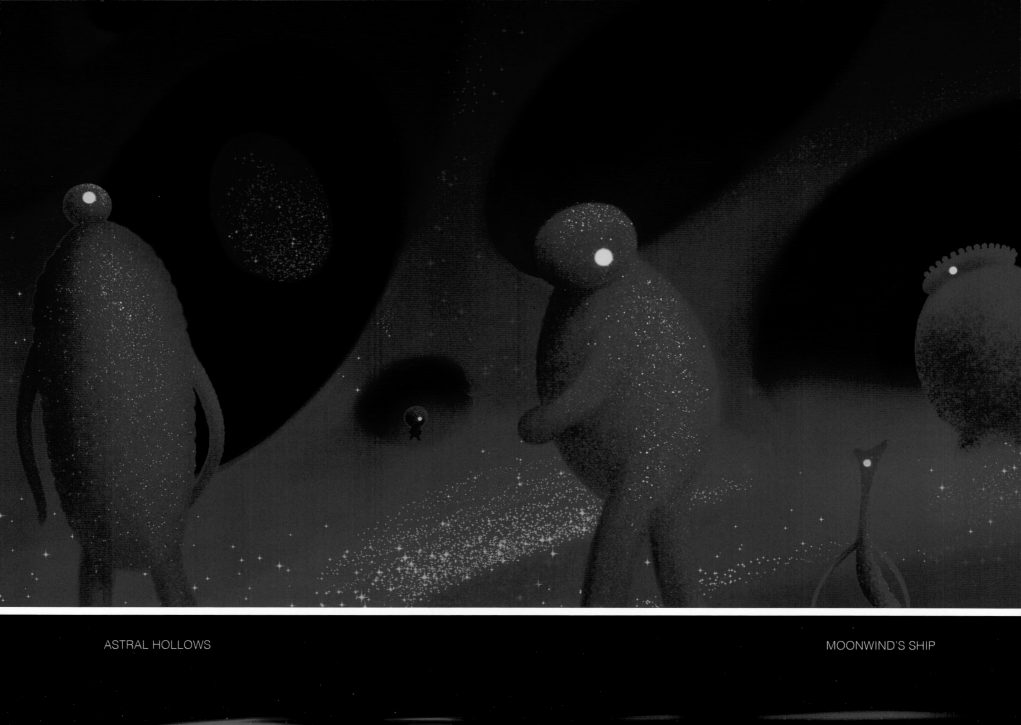

ASTRAL HOLLOWS

MOONWIND'S SHIP

신비로운 사람들

Variations of (A) .

위: **셀린 유** - 디지털
오른쪽: **그랜트 알렉산더** - 디지털

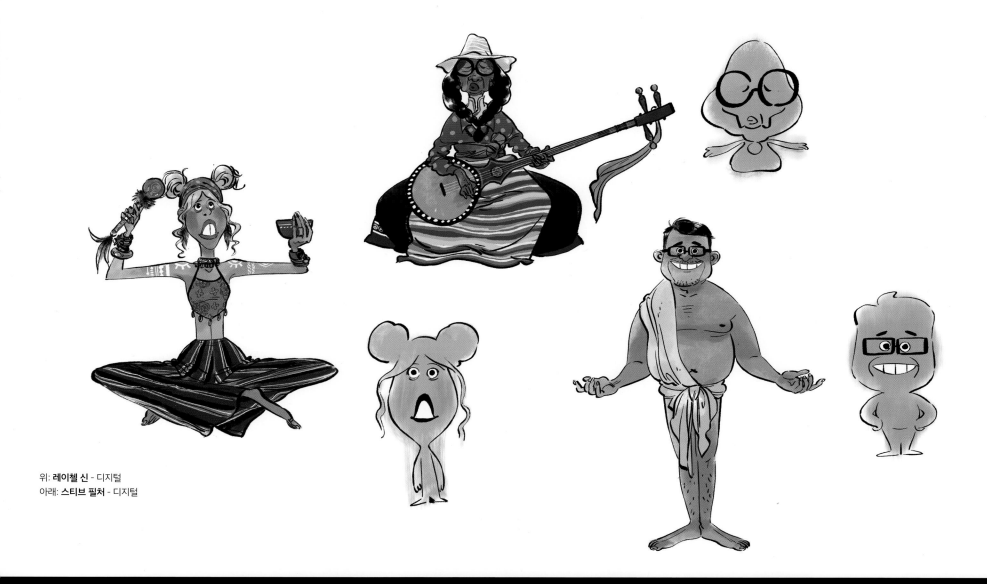

위: **레이첼 신** - 디지털
아래: **스티브 필처** - 디지털

DREAMEATER

DREAM FIELDS

문윈드의 배

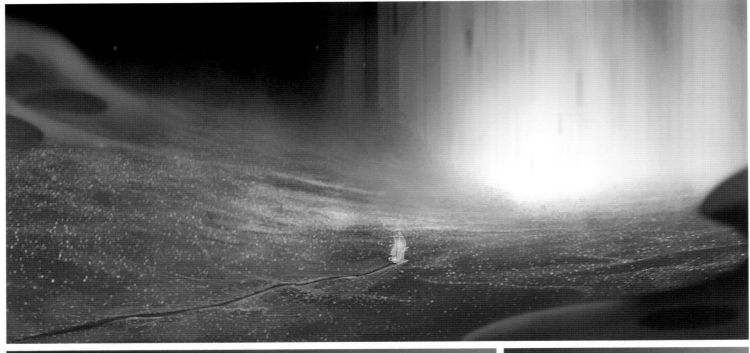

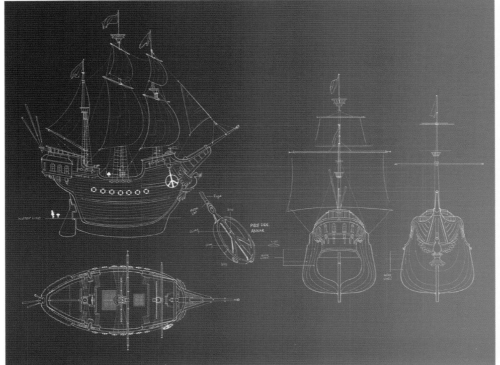

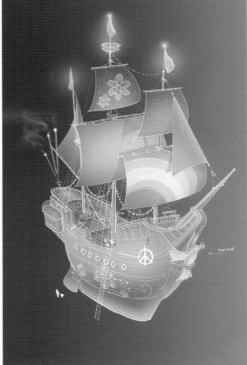

이 페이지: **다니엘 홀랜드** - 디지털

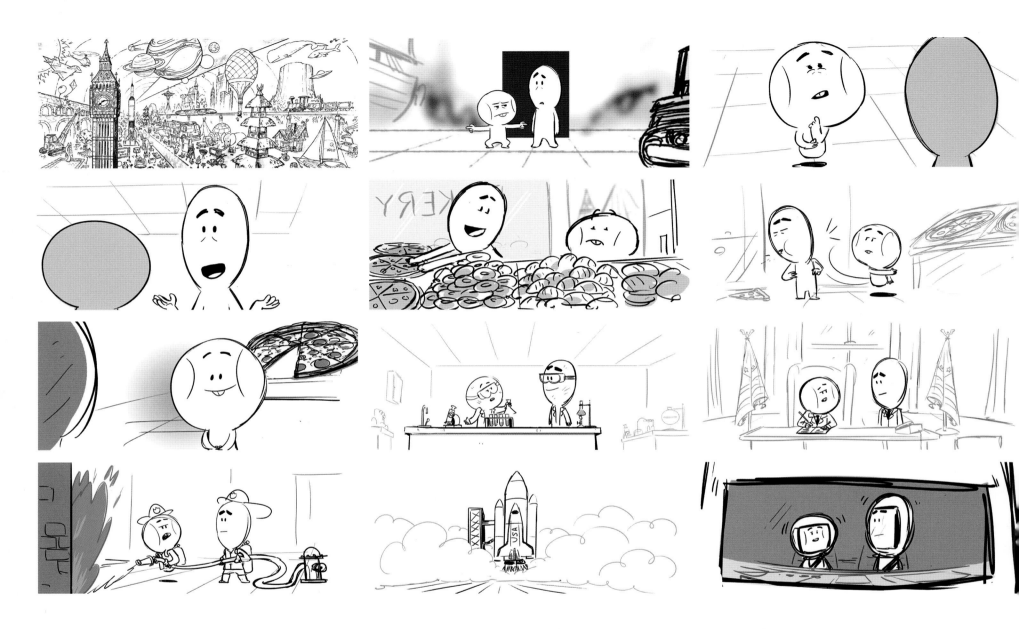

모든 것

이 시퀀스를 구성하는 동안, 아티스트는 스스로에게 물어보았다. 우리가 말 그대로 모든 것에 접근할 수 있다면 어떤 일이 벌어질까? 핵심은 22가 이미 모든 것을 보았고, 모든 시도를 해보았다고 하는데도, 조가 그녀에게 영감을 주려고 머리를 짜내는 여러 다른 시나리오들을 브레인스토밍하는 것이었다.

에드거 카라페틴 - 디지털 스토리보드

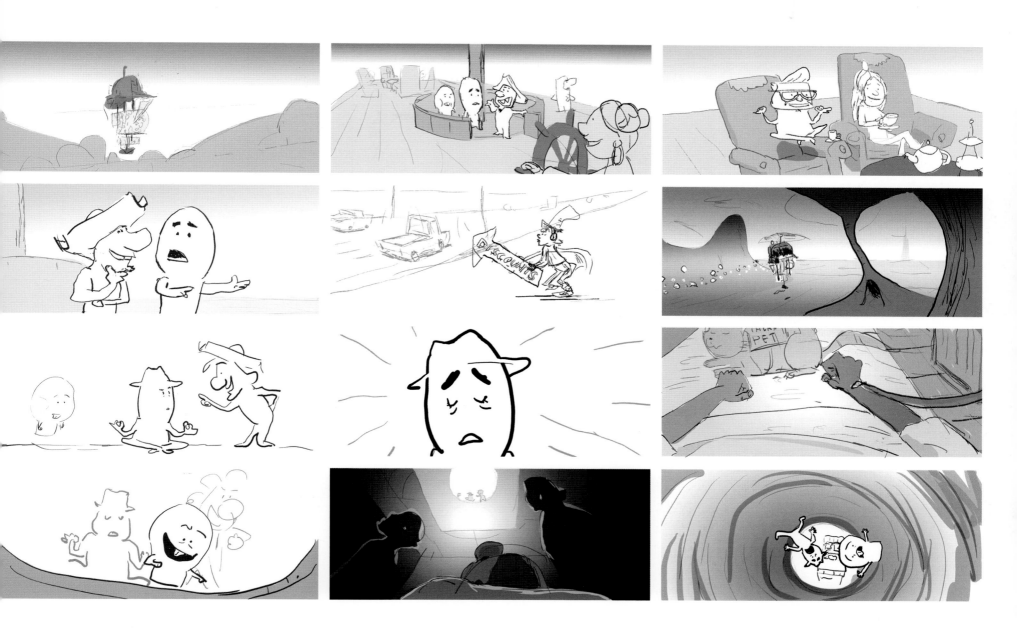

신비로운 자들을 만나다

아스트랄계의 환경과 그곳을 여행하는 신비로운 자들은 스토리 아티스트들에게 탐구해볼 더 많은 과제들을 남겼다. 이 시퀀스는 자연스러운 흐름을 놓치지 않되,
오락적 측면과 상세한 설명이 적절한 균형점을 찾아가는 과정에서 여러 번의 수정과 반복을 거쳤다.

제임스 S. 베이커 - 디지털 스토리보드

PART 3

폴 아바딜라 · 디지털

병원

넬슨 보홀 - 디지털

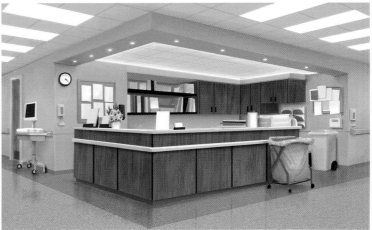

위: **폴 아바딜라** - 디지털
왼쪽: **카를로스 펠리페 레온** - 디지털

제이슨 디머 - 디지털

조쉬 홀츠클로 / 로라 마이어 - 디지털

왼쪽 아래: **조쉬 홀츠클로** - 디지털
위와 오른쪽 아래: **그랜트 알렉산더** - 디지털

141

미스터 미튼스

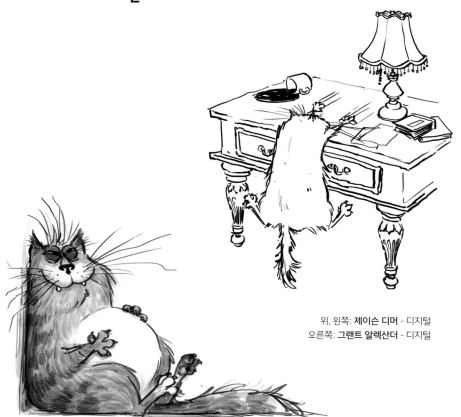

위, 왼쪽: **제이슨 디머** - 디지털
오른쪽: **그랜트 알렉산더** - 디지털

스티브 필처 - 디지털

위, 오른쪽, 옆 페이지: **볼엠 보키바** - 연필

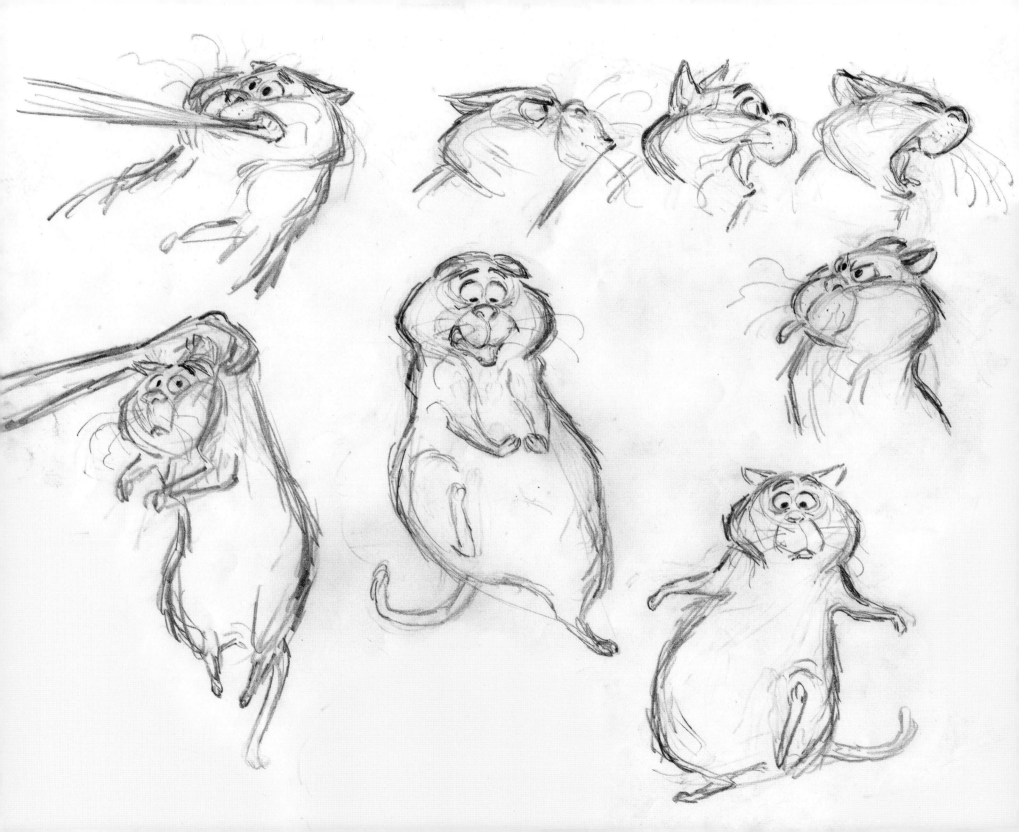

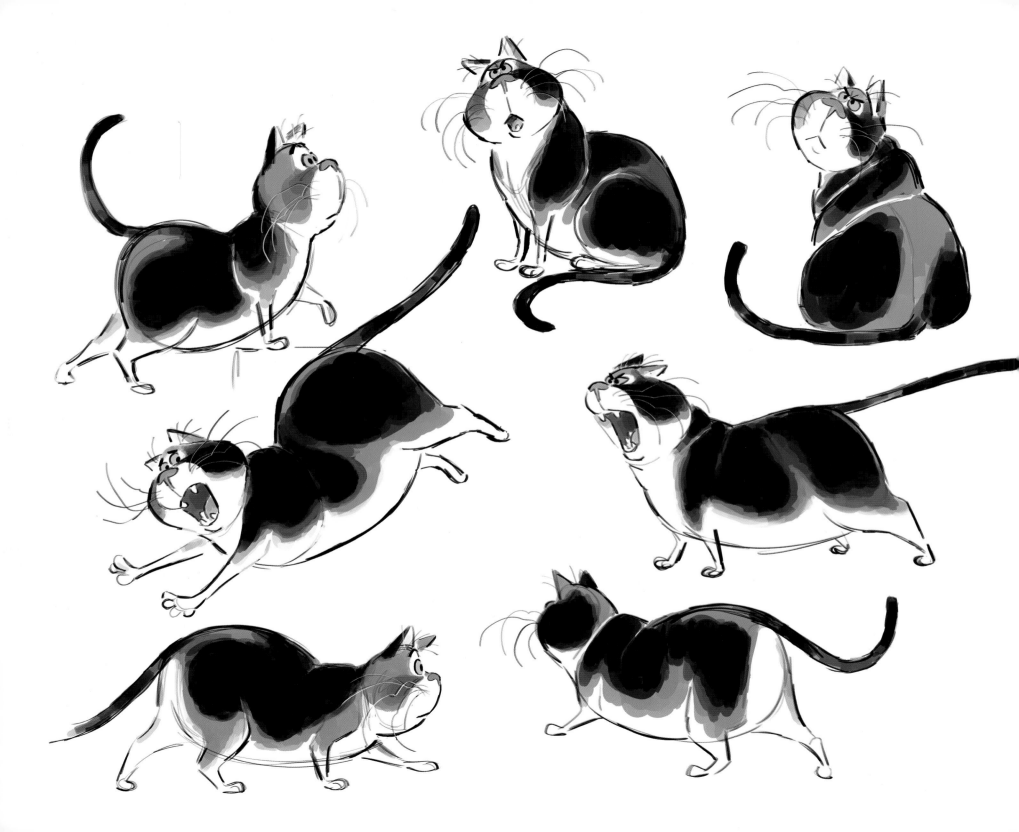

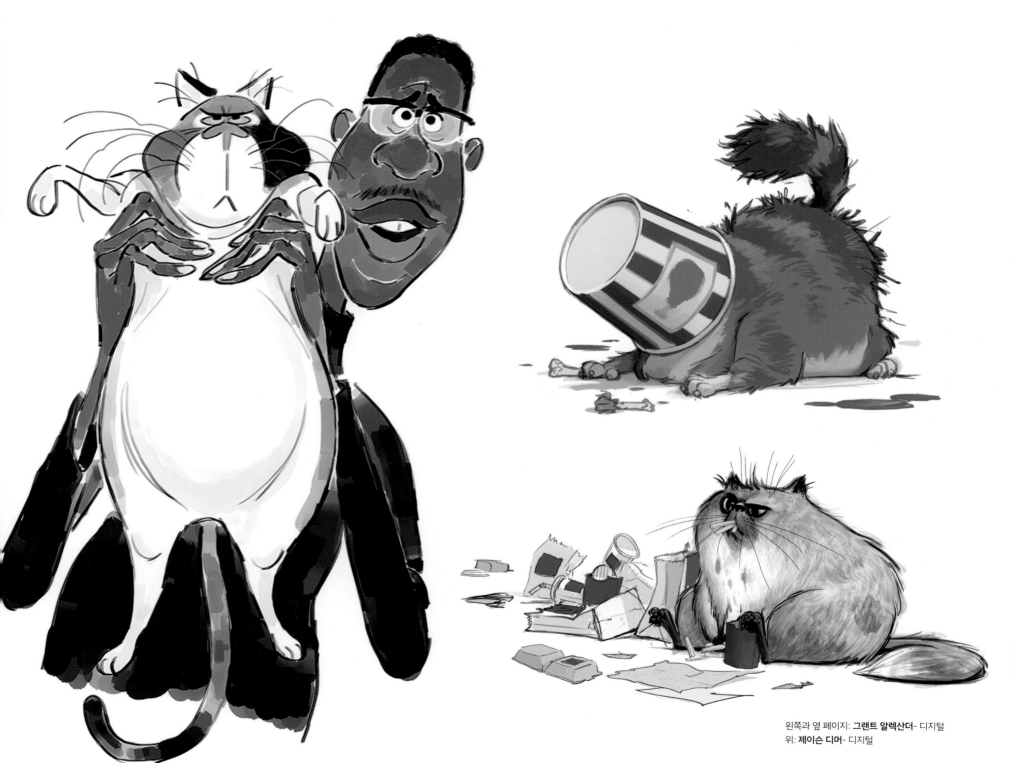

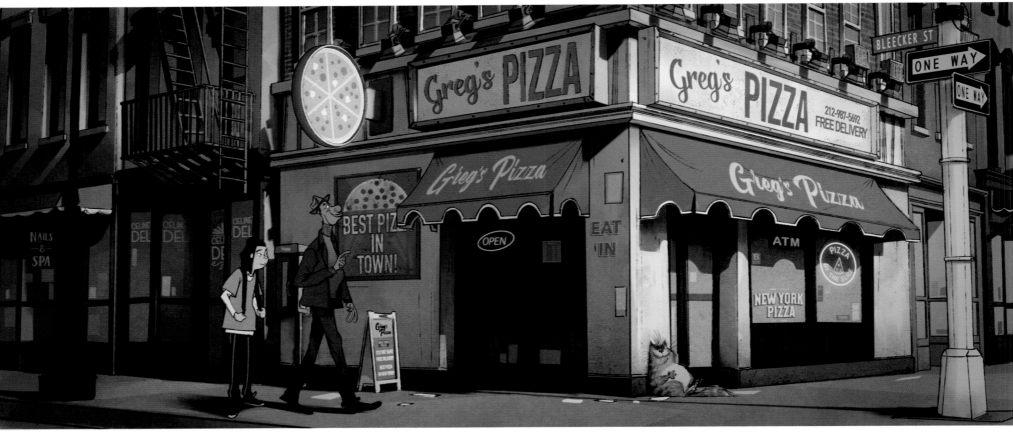

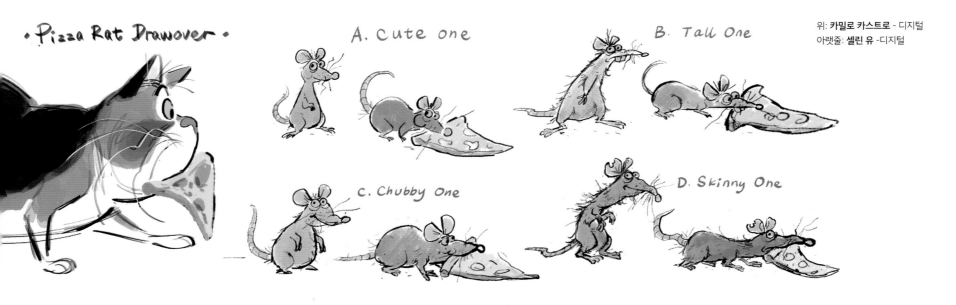

• Pizza Rat Drawover •

A. Cute One

B. Tall One

C. Chubby One

D. Skinny One

위: 카밀로 카스트로 - 디지털
아랫줄: 셀린 유 -디지털

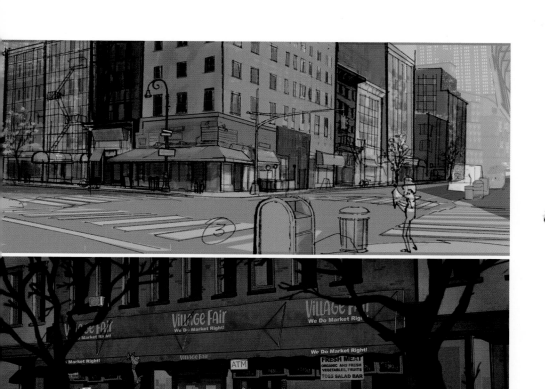

왼쪽 위: **넬슨 보홀** - 디지털
왼쪽 아래: **카밀로 카스트로** - 디지털
오른쪽: **할리 제섭** - 디지털

Entry E F V G R 7

NEW YORK TOURS

TICKETS ON SALE NOW

BALLET

THE INTERNET DELIVERED TO YOUR DOOR

NEWS TODAY

왼쪽: 그랜트 알렉산더- 디지털
그 외: 크레이그 포스터 - 디지털

148

GET IN THE
GROOVE
Records
BUY SELL TRADE

little birdie
baby & toddler boutique

the GOURMET

Yum Yum
Bake Shop
est. 2008

Famous PIZZA
SINCE 1959
555-0128 TAKE OUT OR DELIVERY VOTED BEST PIZZA

FAMILY
OWNED &
OPERATED
· NEIGHBORHOOD ·
DELI
TAKE OUT
OR
EAT IN
SANDWICHES · COLD BEER · SODA · GOURMET FOODS · CATERING

DOWNTOWN
DINER
BREAKFAST LUNCH DINNER

NO ONE LEAVES HUNGRY

BOBO
BUBBLE TEA

THE
Florist
ON THE CORNER

위 로고: **로라 마이어** - 디지털
아래: **어네스토 네메시오** - 디지털

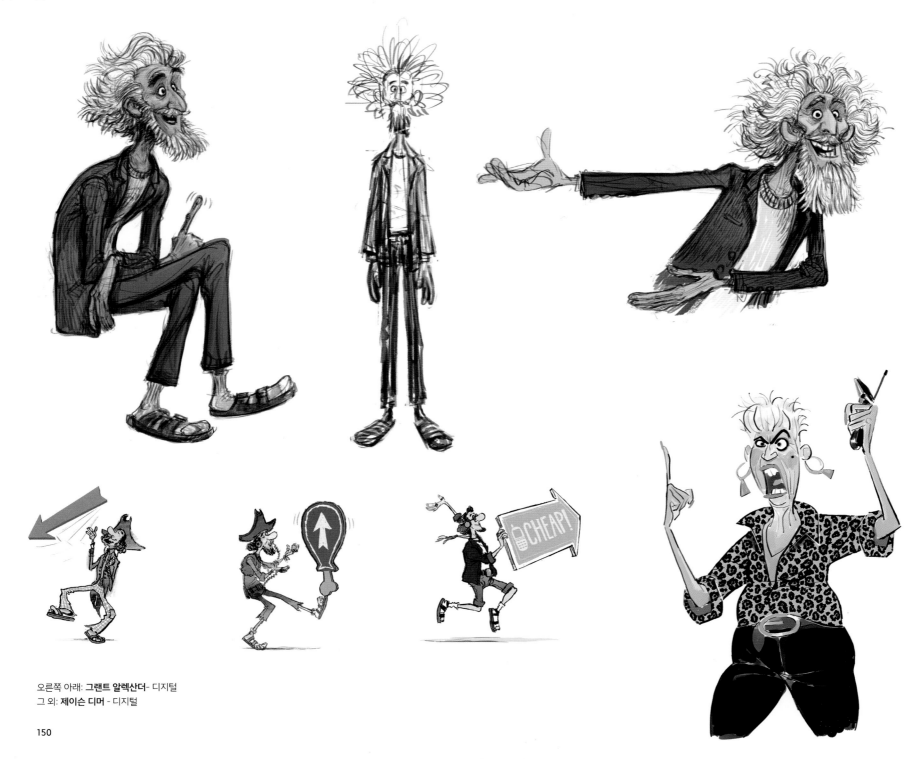

오른쪽 아래: **그랜트 알렉산더**- 디지털
그 외: **제이슨 디머** - 디지털

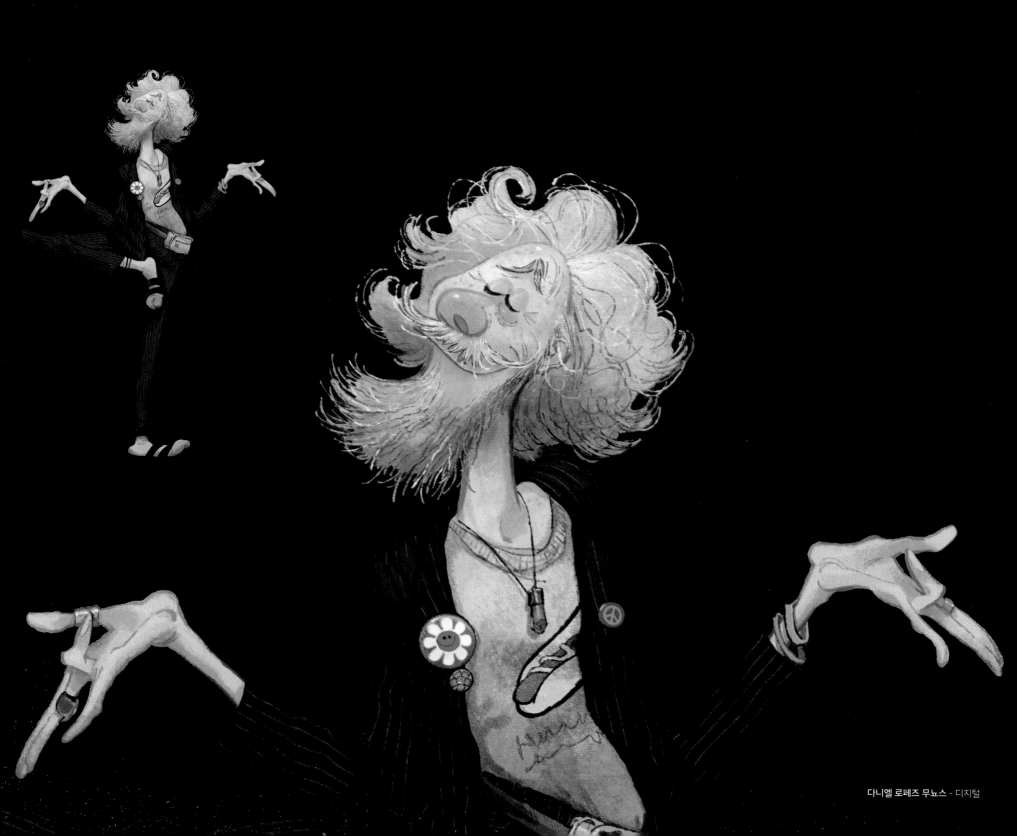

다니엘 로페즈 무뇨스 - 디지털

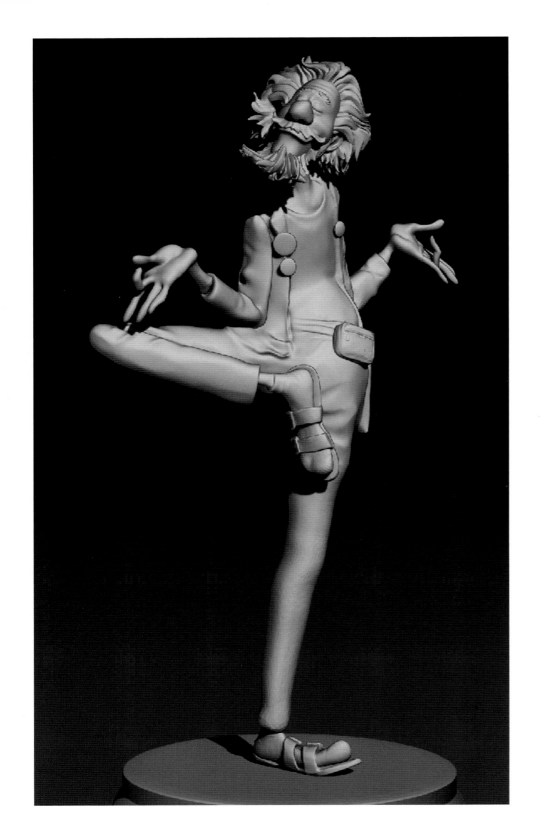

왼쪽: **타니아 크람피어트** - 3D 디지털
위, 옆 페이지: **그랜트 알렉산더** - 디지털

153

나탈리아

나탈리아는 영화의 초기 스크립트 속에 등장한 캐릭터였다. 그녀는 퀸즈에 사는 조의 이웃으로 종종 그녀가 기르는 개 브라코와 야코를 쇼핑백에 넣고 다니는데, 신나는 모험으로 가득한 과거를 지니고 있다.

Natalia Outfit Design

다니엘 아리아가 - 디지털

타니아 크람피어트 - 3D 디지털

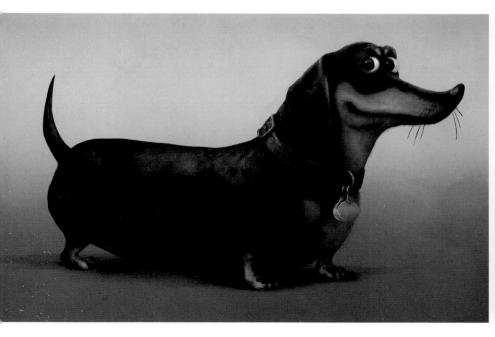

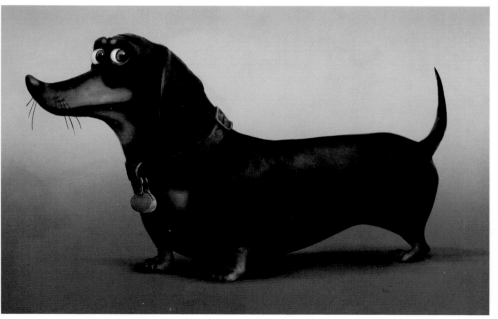

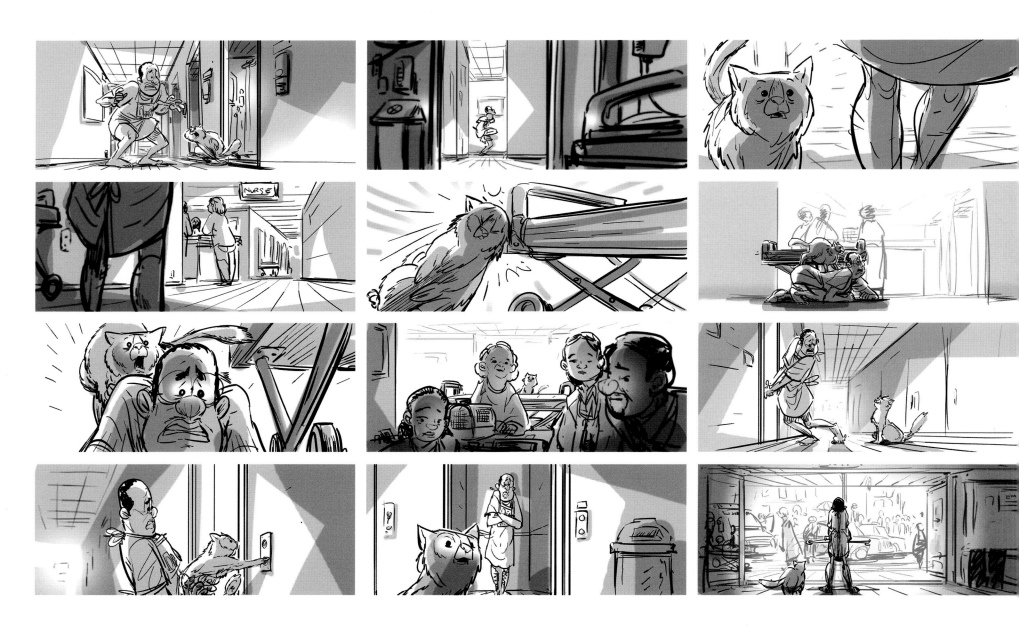

병원 탈출

이 장면에서 조는 고양이의 몸으로 새로운 시점에서 세상을 바라보는 한편, 22는 조의 몸을 통해 균형감 같은 새로운 감각을 경험하고 있다. '고양이의 시선'에 맞춘 카메라는 아티스트에게 병원을 역동적인 방식으로 둘러볼 수 있는 여지를 마련해주었다.

스콧 모스 - 스토리보드

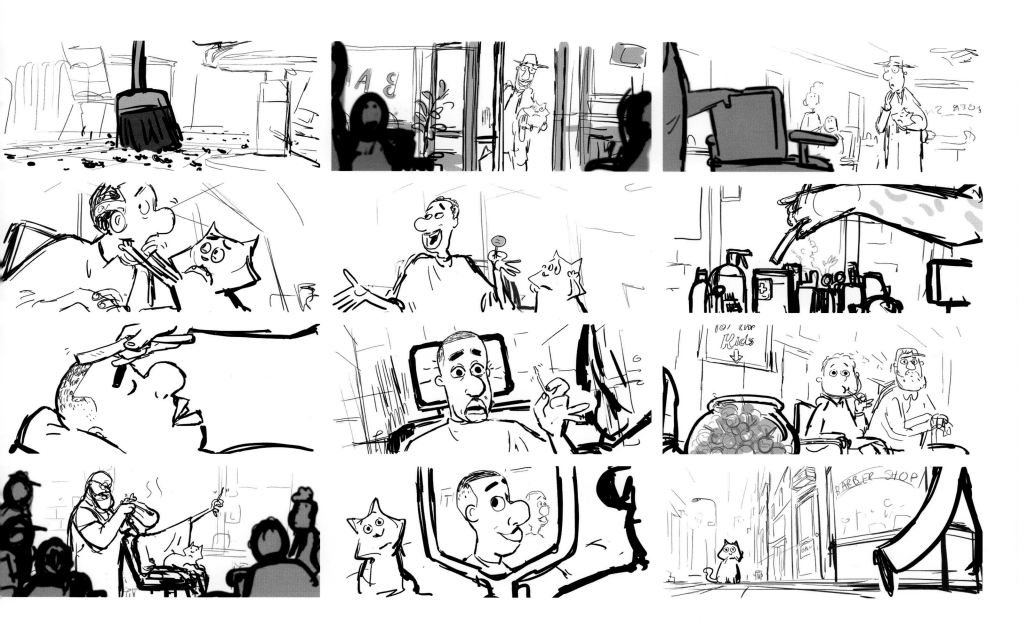

이발사

스토리보드를 구성하면서 아티스트는 이발관의 세세한 일상에서 아름다움을 발견한다는 생각에 매료되었고, 지구에 한 번도 와본 적 없는 영혼을 이발관 의자에 털썩 주저앉히는 모습에서 유머를 찾아냈다.

트레버 히메네스 - 디지털 스토리보드

이발관

다니엘 로페즈 무뇨스 - 디지털

셀린 유 - 디지털

그랜트 알렉산더 - 디지털

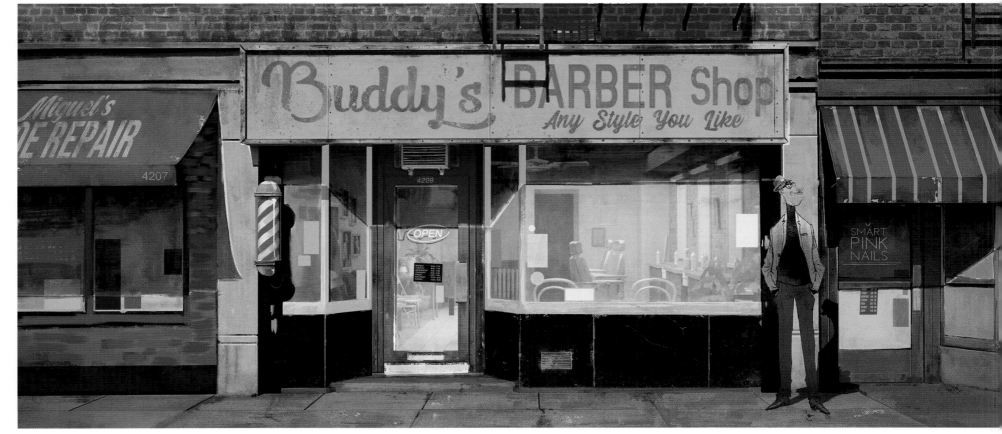

카밀로 카스트로 - 디지털

옆 페이지: 할리 제섭 / 어네스토 네메시오 - 디지털

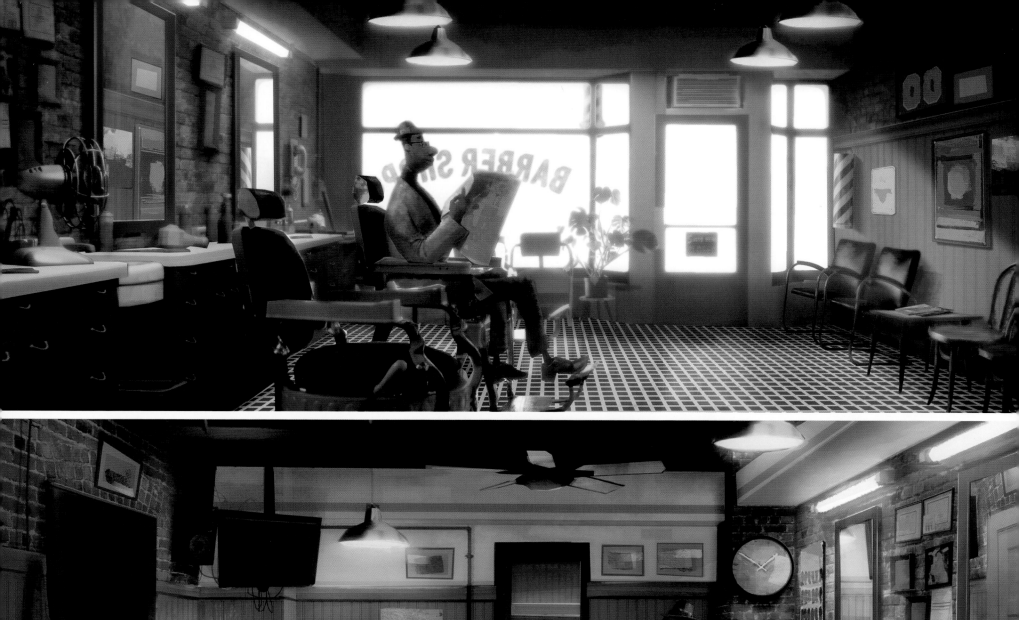
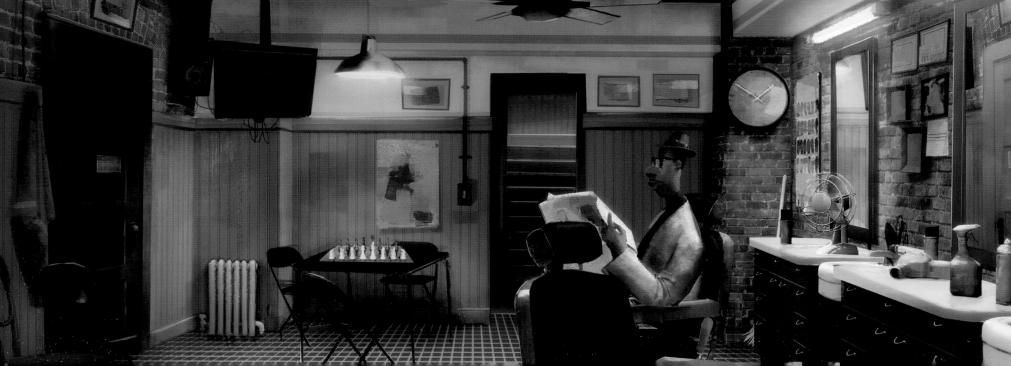

군중 속 사람들

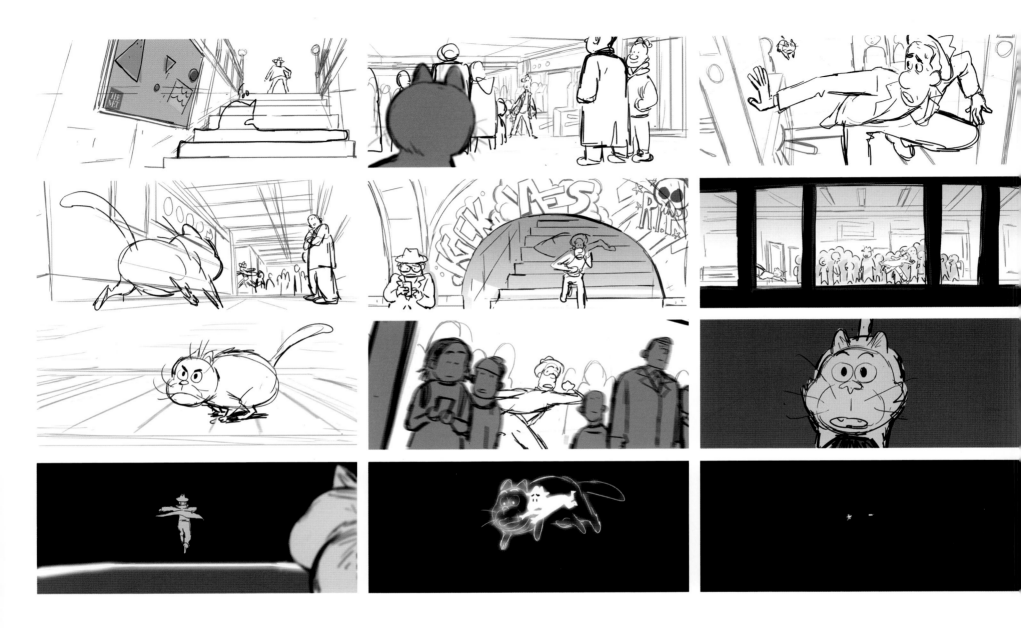

추격

이 시퀀스 뒤에 감춰진 아이디어는 소울 월드를 지구로 옮겨오는 것이었다. 조와 22의 갈등이 형성되는 와중에 테리가 갑자기 나타나 둘 모두를 도망자 신세로 만들고, 관객들을 위해 도박을 감행한다.

마이클 예이츠 - 디지털 스토리보드

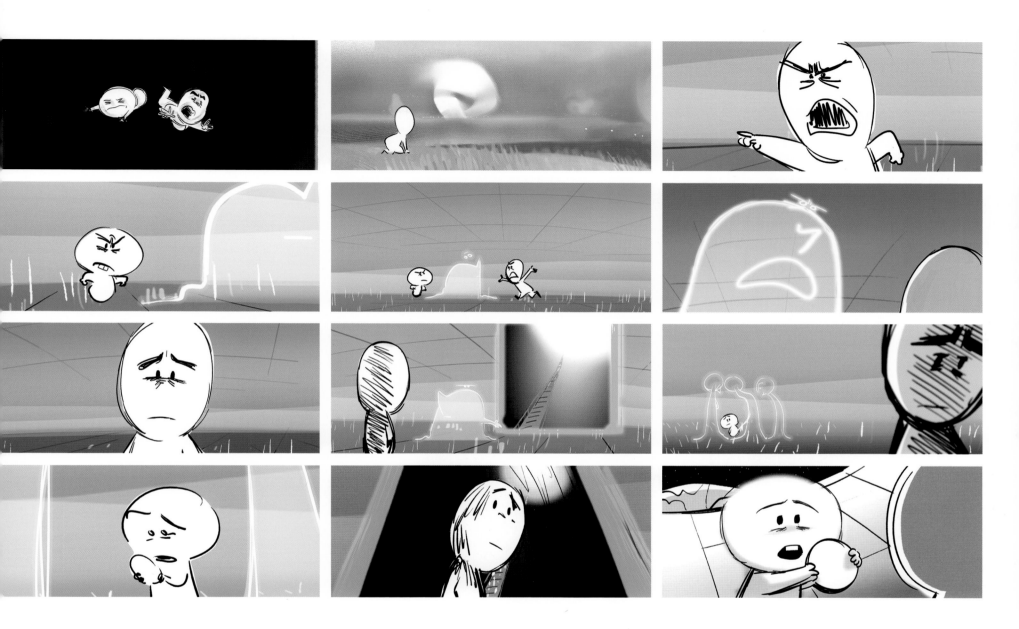

배신감

이 장면은 조와 22의 우정이 완전히 실패로 돌아가는 순간이기 때문에, 아티스트는 두 캐릭터의 감정 연기에 집중했다. 그 가운데 하나가 바로 탑승하는 동안 단순히 점으로 표현된 두 눈에 강렬한 표정을 짜내는 것이다.

박혜인 - 디지털 스토리보드

라이트닝 키

〈소울〉 라이트닝 키의 주목적은 지구의 색깔, 질감, 빛을 소울 월드와 대비시켜서 영화에 풍부함과 시각적 다양성을 더하는 것이었다.

오디션

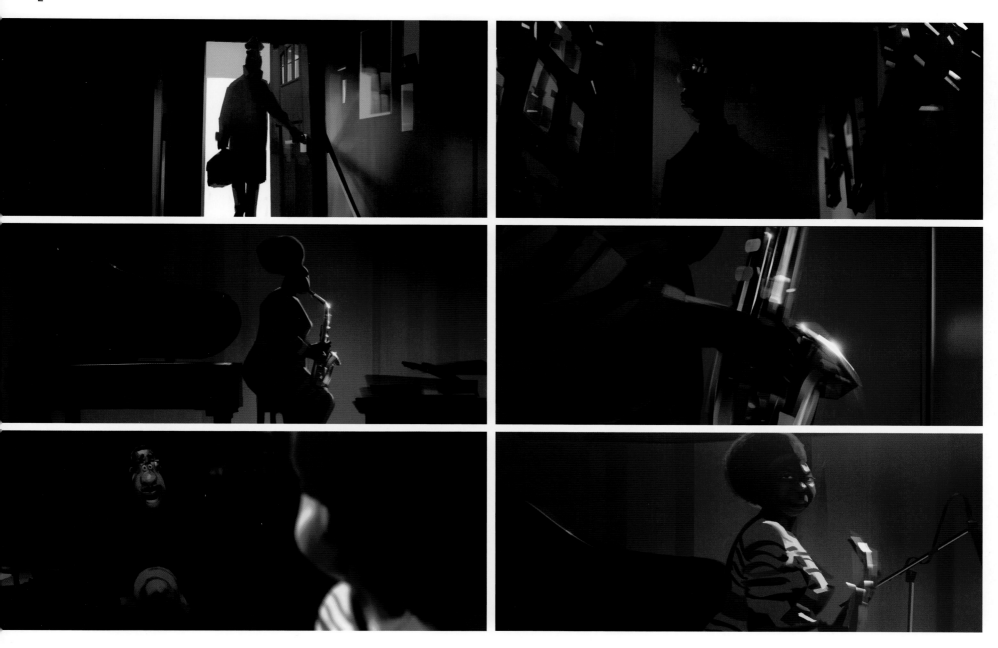

이 페이지: **카를로스 펠리페 레온** - 디지털

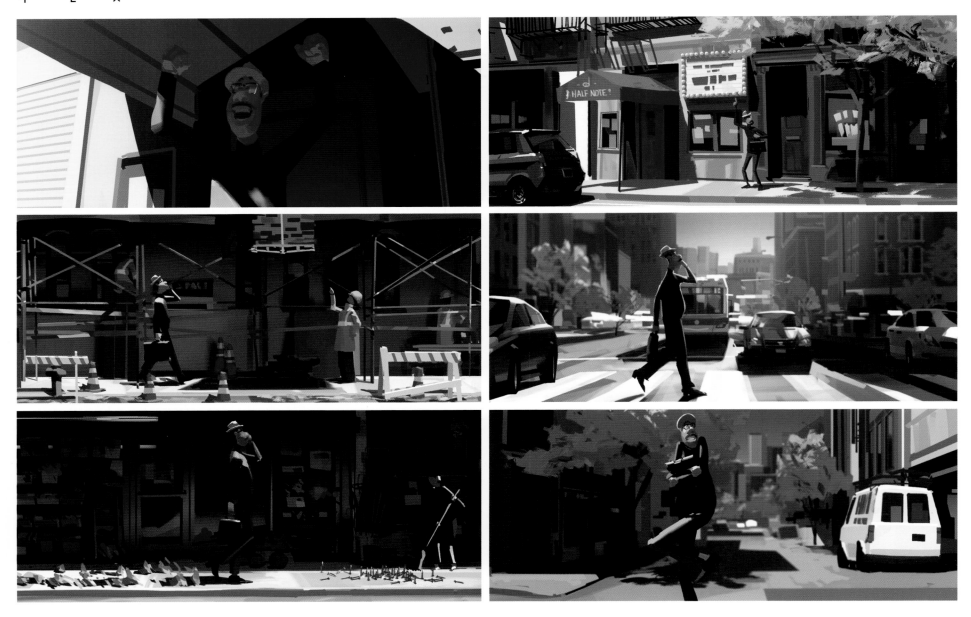

양쪽 페이지: **카를로스 펠리페 레온** - 디지털

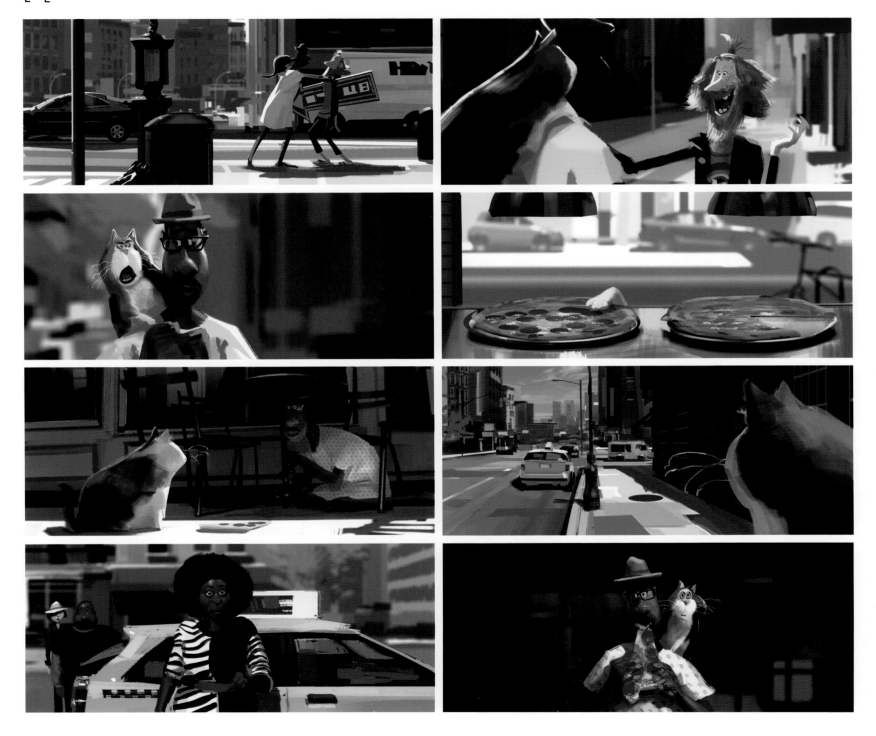

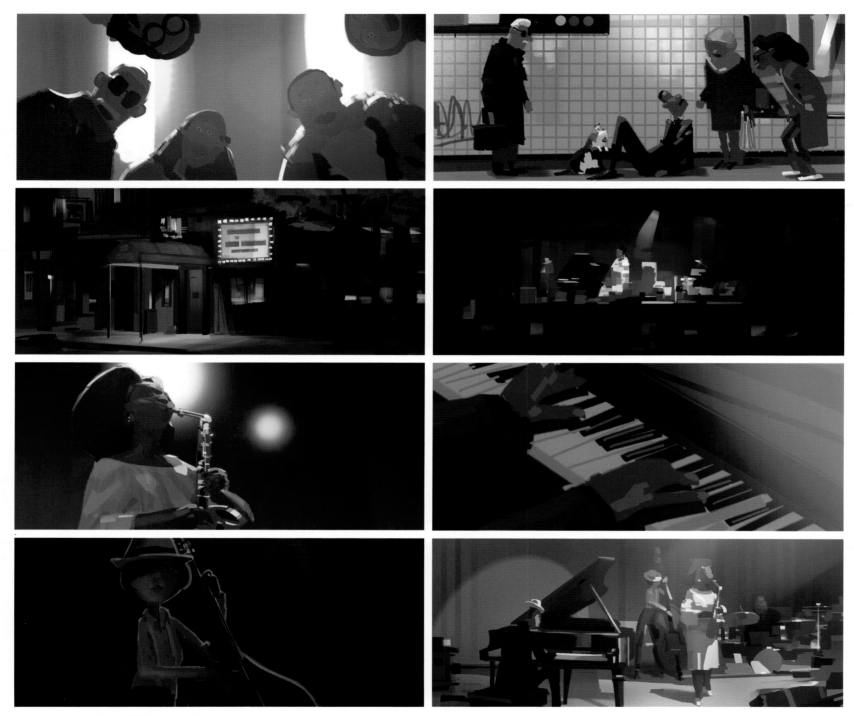

이 페이지: **카를로스 펠리페 레온** - 디지털

유 세미나

스티브 필처 - 디지털

멘티 22

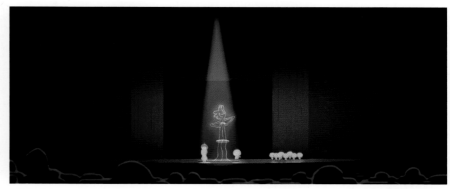

카일 맥노튼 - 디지털

조의 인생

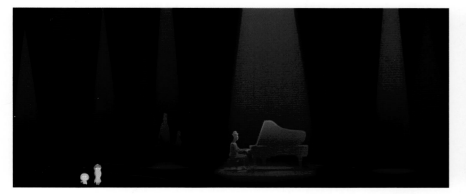

카일 맥노튼 - 디지털

파일들

카를로스 펠리페 레온 - 디지털

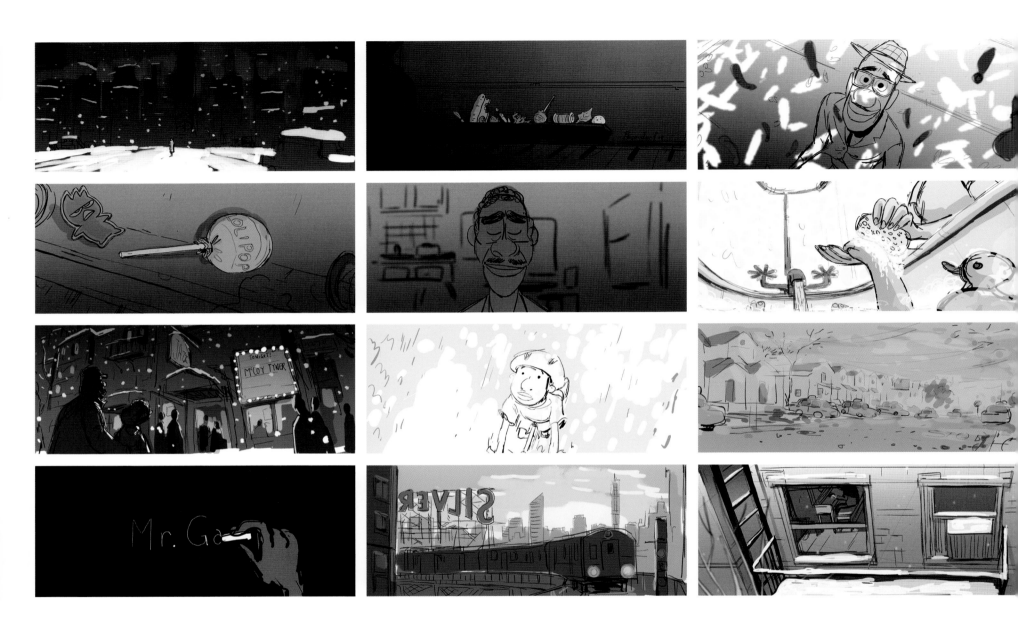

깨달음의 순간

깨달음의 순간은 말로 압축해서 보여주기 힘든 여러 장면들 중 하나다. 그렇기에 더욱 멋지다. 조가 자신의 인생에서 여러 역할을 연기하는 모습을 통해, 희망이 성취감과 더불어 사람들과의 인연을 담아내고, 그의 삶에서 작지만 소중한 순간들에 초점을 맞추면서 존재의 아름다움과 신비를 불러일으켰다.

트레버 히메네즈 / 크리스틴 레스터 / 마이클 예이츠 - 디지털 스토리보드

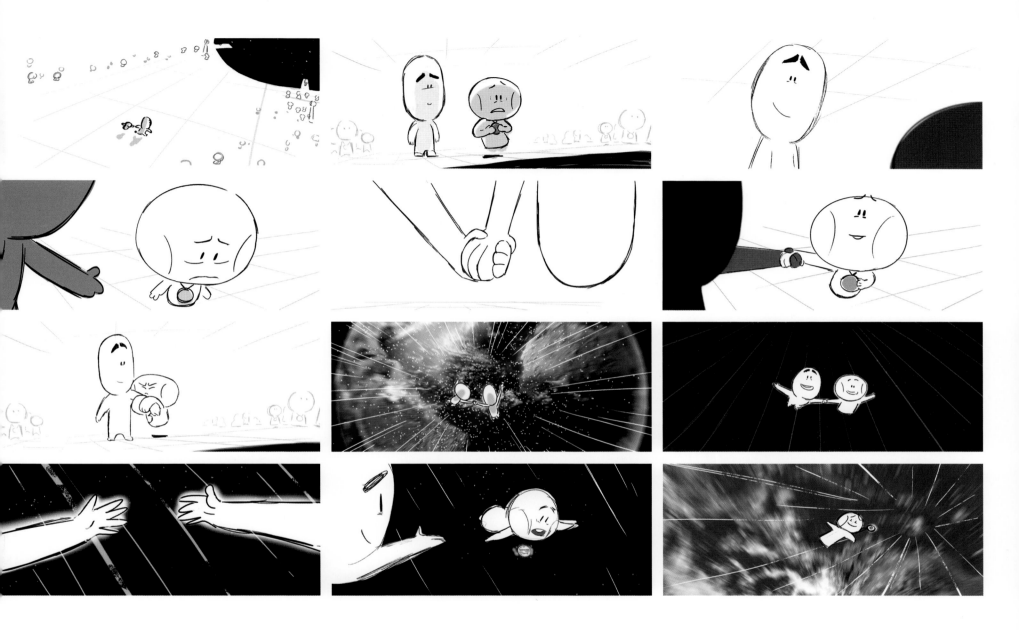

지구로 향하다

이 장면 뒤에 숨겨진 의도는 인생을 바꿀 절호의 기회를 맞아 벼랑 끝에 선 누군가가 쏟아낼 온갖 감정들을 포착하는 것이었다. 미지의 세계에 대한 두려움에 휩싸여 있는 22. 조는 그녀에게 삶을 믿고 그대로 뛰어들라고 조언한다.

폴라 아사두리안 - 디지털 스토리보드

스토리 속의 익살스러운 장면들

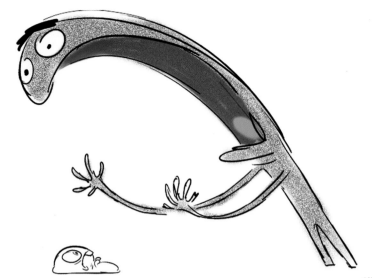

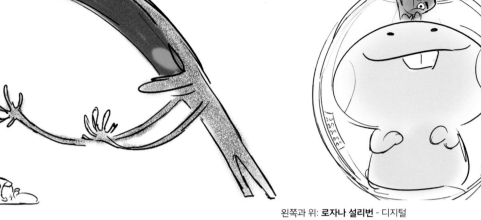

오른쪽과 위: 로자나 설리번 - 디지털

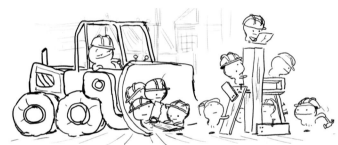

위: 레헤안 보우르다헤스 - 디지털

오른쪽과 위: 매들린 샤라피안 - 디지털

what can souls do?

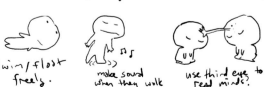

what souls can't do.

박혜인 - 디지털

트레버 히메네즈 - 디지털

172

이야기를 마치며

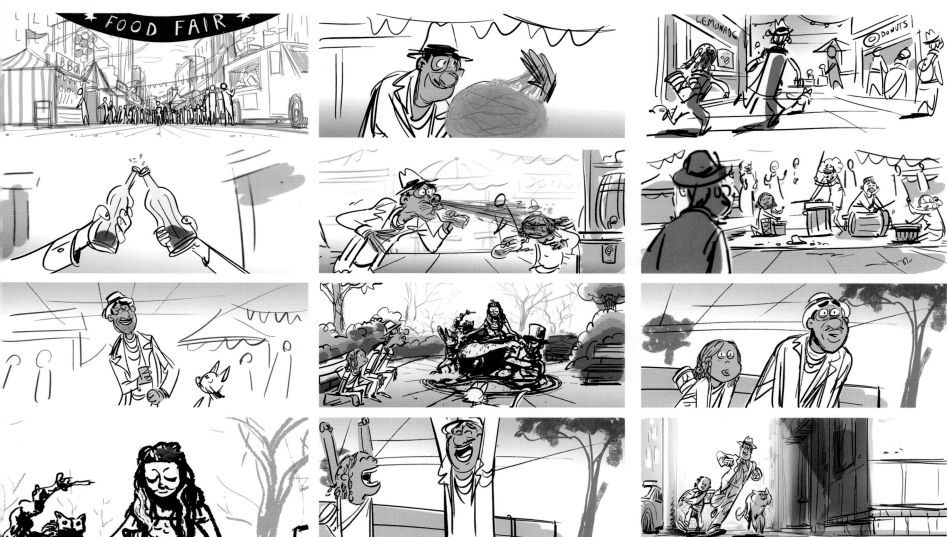

검스프링가

22의 지구에서의 시간이 끝나가자, 그녀는 길을 우회해서 돌아가기로 마음먹는다. 이 버전에서, 22는 위험을 무릅쓰고 길거리 음식 페스티벌을 맘껏 돌아다니면서 삶의 소박한 기쁨을 만끽한다. 결국 그들은 센트럴파크에 세워진 〈이상한 나라의 앨리스〉 조각상에서 나뭇잎이 섬세하게 균형을 이루고 있는 모습을 보며, 미지의 세계를 향한 22의 여행에 고개를 끄덕인다.

레헤안 보우다헤스 / 케빈 오브라이언 / 트레버 히메네즈 / 스콧 모스 - 디지털 스토리보드

감사의 말

다나 머레이

이 영화는 음악과 문화로부터 영감을 받은 놀랍도록 경이로운 경험이었다. 우리가 감탄을 금치 못하고 존경하는 수많은 분들의 독창적이고 분명한 조언이 없었다면 우리는 이 여정을 시작조차 하지 못했을 것이다. 이 책은 픽사의 출판팀뿐만 아니라, 〈소울〉의 아트 및 스토리 부서의 지칠 줄 모르는 쉼 없는 작업이 없었다면 절대 불가능한 일이다. 영화 홍보팀의 루데스 알바, 제이크 카플란, 클레어 파그지올리, 앤디 사크라니, 제니 스프링, 몰리 존스, 데보라 시초키, 시호 틸리, 멜리사 베르나베이에게 감사드리다. 픽사의 법무팀에 근무하는 세레나 데트먼에게도 감사을 마음을 전한다. 또 이 책을 위해 업무 바깥에서 물심양면으로 마음을 써준 미술제작 관리팀의 에밀리 윌슨에게 진심으로 고마움을 느낀다. 더불어 크로니클 북스에 근무하는 많은 친구들, 닐 이건, 존 글릭, 줄리아 패트릭, 앨리슨 피터슨, 베스 슈타이너에게도 늘 감사하고 있다.

이 애니메이션을 아름다운 예술 작품으로 만드는 데 큰 도움을 준 프로덕션 디자이너 스티브 필처와 스토리 감독 크리스틴 레스터와 트레버 히메네즈 모두에게도 너무나 고맙다는 말을 전하고 싶다. 그들은 이 책의 여러 페이지를 장식한 숨 막힐 듯 아름답고 놀라운 작품들을 정성들여 만들어낸 놀라운 팀들을 이끌었다.

〈소울〉 제작팀의 마이클 워크, 재클린 사이먼, 마이클 퐁, 로렌 할버그, 빅토리아 맨리에게 특별히 감사의 마음을 전하고 싶다. 각자의 자리에서 여러분들 모두는 최고의 장인들이다. 이처럼 멋진 팀원들 곁에서 함께 일하게 된 것에 크나큰 고마움을 느낀다.

우리는 여러 음악가, 역사학자, 종교와 문화 전문가들에게도 그들의 뛰어난 식견과 가감 없이 솔직한 의견에 많은 신세를 지고 있다. 조네타 콜 박사, 티모시 번사이드, 국립 아프리카 아메리카 역사 문화 박물관의 메리 N 엘리엇에게 이 자리를 빌려 감사를 드린다. 우리의 컨설턴트들은 영화 속 스토리와 비주얼에 큰 영향을 끼쳤다. 특히, 픽사의 컬쳐 트러스트 회원인 애프튼 코빈, 프랭크 애브니, 캠프 파워스, 몬테규 러핀, 페이지 존스톤, 로버트 그레이엄존스, 로드 피어슨, 카트리나 헨더슨, 니콜 펠러린, 서릿 훌루프, 숀 무리티, 마이클 예이츠, 앨버트 로자노, 마라 맥마흔, 지니 산토스, 그제시카 하이트에게도 고마움을 전한다.

우리 영화의 캐릭터, 세트, 스토리를 매우 사실적이고 실감나게 만들어준 많은 주요 컨설턴트들에게 감사드린다. 허비 핸콕, 테리 린 캐링턴, 존 바티스트, 아미르 퀘스트러브 톰슨, Dr. 크리스 벨, 데이브드 딕스, 퀸시 존스, 브래드포드 영, 조지 스펜서, 마커스 맥로린, 얼 매킨타이어, Dr. 피터 아처, 카밀 프레스콧 아처, 다처 켈트너, 애런 딜에게도 고마움을 전한다.

픽사의 경영진인 짐 모리스, 조나스 리베라, 캐서린 새러피언, 톰 포터, 앤드루 스탠튼, 스티브 메이, 짐 케네디, 브리타 윌슨, 크리스 카이저, 린제이 콜린스, 조나단 가슨, 리마 배트나가르의 변함없는 지원과 지도에 대해 감사드린다. 아울러 총괄 제작자인 키리 하트, 댄 스캔런, 발레리 라프앙트의 남다른 애정과 격려, 깊은 통찰력에도 늘 고마운 마음이다.

마지막으로 날마다 끊임없이 새로운 영감을 불어넣어 주는 우리의 놀라운 가족들에게도 변함없는 사랑을 전한다.

박혜인-디지털

174

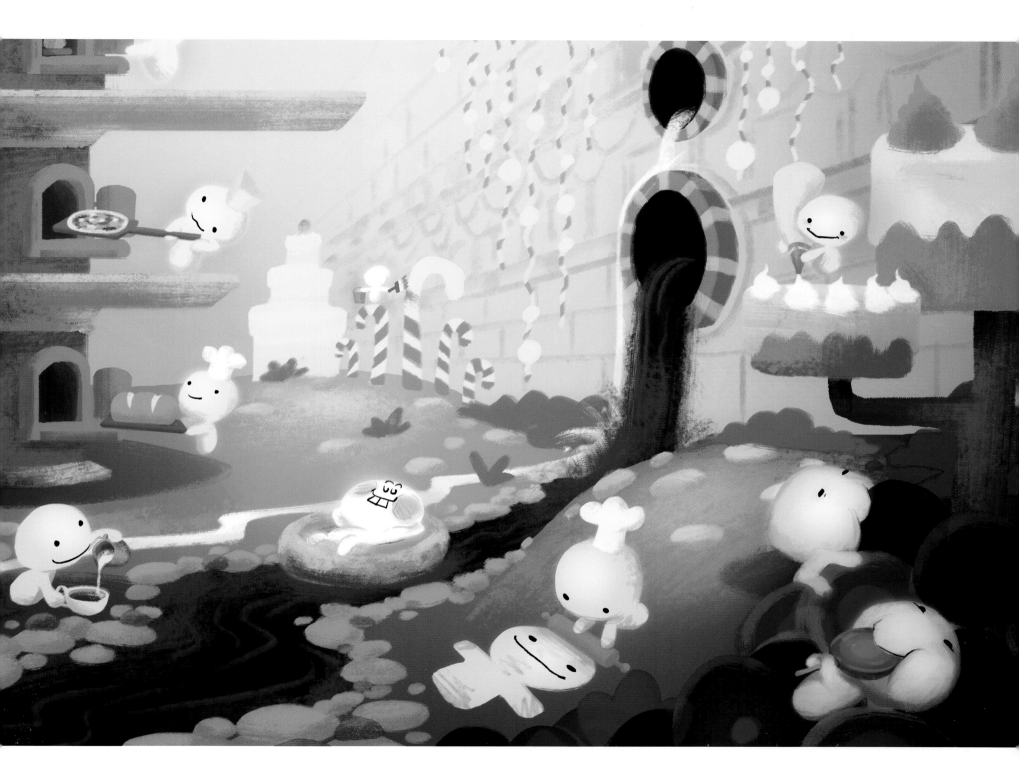

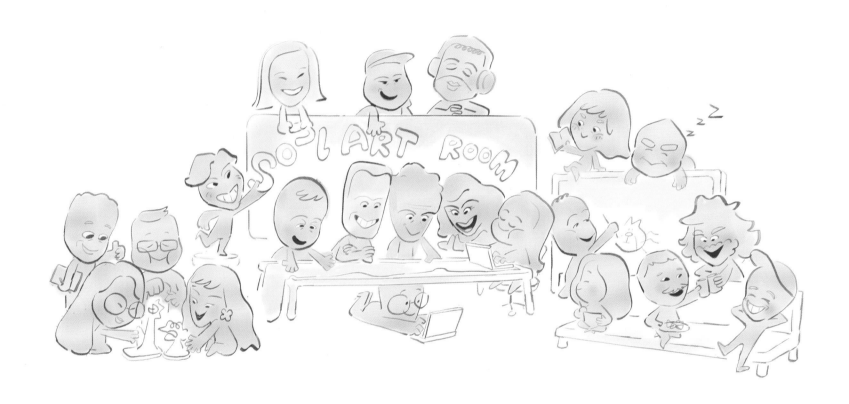

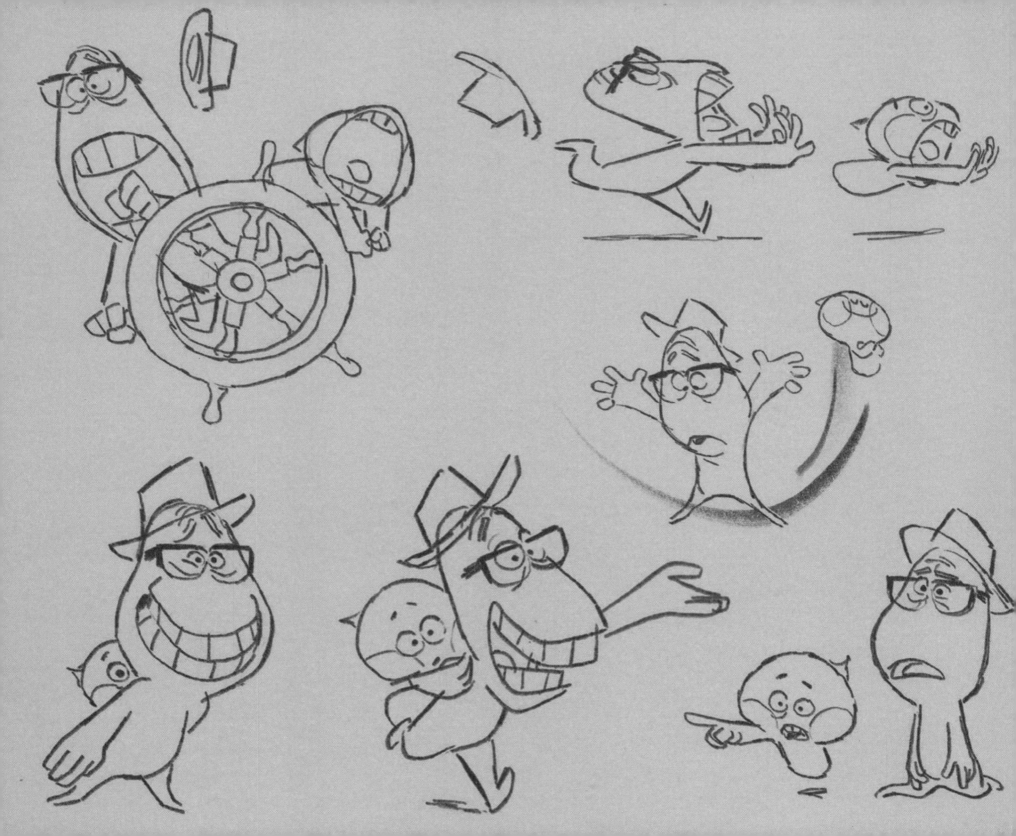